边时志

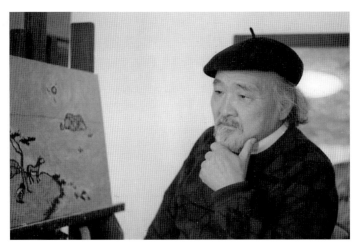

边时志在画室，2005年左右

边时志

风之画者

徐宗泽

郑金玲 译

悦話堂

修订版序言

80年代后期，我曾多次参观边时志先生的展览，时常拜访他的画室，还与他一同去了济州岛的许多地方，本书就是以当时与他的对话录为基础编写的。并非艺术专业出身的我，写作本书或许有些冒昧，但这既是我奉于先生的一篇献辞，也是对当时画坛被西方成熟的现代主义以及传统绘画理论所桎梏的现象抛出的一个疑问。

2013年6月，边时志先生突然离世。他于弱冠之年获得"光风会"的最高奖，成为艺术界的焦点，又在战后混乱时期回国，最后于济州定居，他的人生轨迹就像是一位问道者的巡礼。在美国国家美术馆里常设展出了10余年的先生的两幅杰作近期也回到了故乡，而他身后留下的500余幅精品将会收藏在目前正在筹建的纪念馆与美术馆之中。重书序言，让我又想起了边先生向我讲述他艺术生涯时的慈容。此次修订于初版之上增加了一些资料和年表，在此感谢悦话堂对我粗疏原稿的精心编排。

2017年夏

徐宗泽

初版序言

　　1980年代，我初次看到边时志先生的作品时，产生了一种难以磨灭的震撼感。他的作品中包含的原始性和神话意味，像是对存在之萧瑟与人生之可畏的深刻洞悉。作品那大胆的表现手法传达出来的强烈感受，是此前我于任何一位画家的作品中都不曾感受过的。

　　或许我的描述不很确切，但边时志的作品中的确融入了不可名状的悲伤与孤独，却将悲伤与孤独"和谐"地组合在一起。作品的构图节制而凝练——一只海鸟以及童话中那般歪斜的太阳、一位佝偻着身躯手拿鱼干的男子、一间摇摇欲坠的草屋和面对着无边海洋的矮种马、栖息在石墙上的乌鸦、一棵松树，以及好像要把所有这一切都席卷而去的旋风——边时志笔下的这个世界以混沌天地中的土黄色为开端，被古拙又富于张力的线条描摹出来。画面中表现出的悲伤与孤独，是最接近于人类存在的原始状态。正如最让人欢唱的歌曲，其实是表达悲伤情绪的歌曲，而最伟大的戏剧，其实就是描写争斗与失败的悲剧。因此，边时志在作品中勾勒出的悲伤与孤独，给人的审美感受却是寂寞又平和的。在他那里，我们感受的是宇宙的哀悯，这可

能是我们情感中最为高远的存在，也是人生与艺术美的原型。

1987年秋日的一个下午，我在仁寺洞的小茶馆里见到了边时志先生—这位六十岁的少年。老画家个子不高，戴着贝雷帽，拄着拐杖，面容清秀，声音也像少年一样讷讷然，我起初以为是他长期生活在日本的缘故，却发现他本就是一个对世界讷讷然的人。先生的步履略向一侧倾斜，我轻轻搀扶着他，他用拐杖指向前方的酒馆，露出了孩子般的笑容，那天我喝得酩酊大醉。

一个地区的风土人情，会怎样展现在出生于斯的艺术家笔下呢？对于西班牙加泰罗尼亚地区的毕加索和米罗，在地中海的湿气环境下成长的阿尔贝·加缪，以及生于济州岛的边时志来讲，土地和风到底意味着什么呢？但是，在边时志的作品中表现不是济州岛的南国风光，也不是归人的乡土之爱和对自然的抒情主义，而是包含着其他的内容。济州岛的线条、光影和形象对他而言，都升华为一种观念。他好像是在济州岛的线条、光影和形象中寻找着他人生根源的孤独与神话。太阳、大海、风、海鸥、暴风、乌鸦、矮种马……这一切对他来说，不只是单纯的存在对象，而是帮助他探索存在的题材。我想，他一定不只是希望成为歌颂家乡风光的艺术家。在将存在的根源形象化的过程中，这些题材在他笔下不断变形、删减又增添。济州—大阪—东京—首尔—济州，这是他对艺术的一种问道式的巡礼，最后一切又升华为土黄色，成为他的思想。

我曾在仁寺洞的小茶馆里多次与先生会面，还冒昧拜访过他的西

归浦画室, 为了写作这本书, 我拿出了自己无知的"蛮勇"。我曾经也报考过美术学院, 但后来却成为了文学教授, 在我的履历中藏有对绘画的憧憬。当日常乏味、心灵空虚的时候, 我会去仁寺洞, 或是在果川美术馆里漫步, 游走于空旷的展览空间后, 总有一种空虚感涌上心头。偶尔, 我会买几张版画作品再匆忙离开, 看到我曾经创作未完的梦之原型, 总会感到内心一颤。毕竟, 喜爱与了解不是一回事; 更何况, 对一个艺术家的评价有其方法, 专业批评至关重要。虽然, 对于先生的作品, 我可以无视那些方法论; 但是, 我也害怕此书不能为他的作品增光添彩。

为了助益于读者的理解, 本书附上了边时志先生的《艺术与风土—关于线·色·形的艺术家笔记》(悦话堂, 1988年)。由于先生长期在日本生活, 韩语表达或有不逮, 故我为之略加润色。感谢悦话堂的李起雄代表准予此书出版, 并感谢给予我资料及其他帮助的元容德、尹世英先生。

2000年初春

徐宗泽

目录

矮种马上的少年

1926年5月29日, 边时志出生于接近太阳的一座岛屿—济州岛的西归浦市西烘洞, 在边泰润和李四姬所生育的五男四女中, 排行第四。父亲边泰润是一位典型的贤良之士, 精通汉学, 往来日本时又接触了新思想, 一生与书为伴。边时志出生这年, "6·10万岁运动"发生, 剧作家金祐镇和尹心德在玄界滩投海自杀, 这也是廉想涉和梁柱东反对无产阶级文学, 进行国民文学运动的一年。

这虽是殖民统治下的一段艰苦岁月, 但祖辈传下的土地和财产让边家过着还算富足的生活。大海里总有新鲜的鱼儿在游动, 阵阵涛声随着海鸟拍翅传入耳畔, 亚热带植物的色彩随着季节而渐变, 礁石上弥漫着海雾, 海雾飘送的风, 像音乐一样在时间之维上移动, 又像画面一样出现在空间之维中。花团锦簇的盛宴结束之后, 济州岛会蒙上一层神秘之光, 海面反射的日照, 玄武岩饱受风霜的残影, 各种植物的和谐组合, 让自然的色彩全部魔术般地反映在了济州岛的四季上。

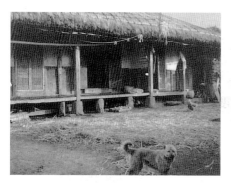

1. 西归浦西烘洞边时志故居

西归浦市的海洋总是泛着青铜色，日光耀眼，土地肥沃，亚热带植物生长繁茂，风光绚烂至极。在边时志的儿时记忆中，乌鸦总是在天空中飞翔，童心则像路边的矮种马一样奔跑玩耍。在济州岛，乌鸦从古到今都被认为是吉祥的鸟。乌鸦一叫，便是有客人要来了。在祭祀结束后，人们会把敬神的食物洒在屋顶，让成群结队的乌鸦飞来啄食。边时志会骑着没有马鞍的矮种马玩耍，屁股破磨了的话，就把野猫的毛剪下来贴在患部。他还曾偷偷跑到猪圈，把小猪仔的脖子缠上绳子，带着它遛弯，却不慎勒死了猪仔。去西烘洞的书堂时，边时志会经过一条巷子里的小河沟，如今这条巷子仍是老样子。当时，日本官员在半强制的情况下让农民种植橘树树苗。橘树生根之后，每到五六月间，便会有清甜的橘花香遍布整个村落。当时的树苗，成为如今西归浦橘树种植业的基础。

幼年时期的边时志最大的兴趣就是到书堂学习汉文。虽然只是初级水平，但那时积淀的汉学基础成为他日后创作水墨画的根基。但是，当他刚学到千字文、练习书法的时候，书堂迎来了风波。一天，日本的巡使突然挎着刀出现在这个村庄中，宣布："现在开始，去书堂

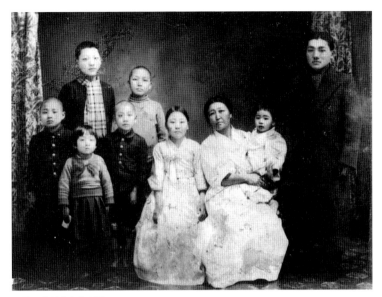

2. 赴日本前的家族照片

前排左起为时志、时姬、时宽、时海、四姬、春子、大哥时范, 后排左起为时化、时学。

的人一律逮捕。朝鲜人也需要学习新文化, 所以都要上小学。"

巡使的这一句话产生了很大的影响。正好父亲要将孩子们转到西归浦小学, 边时志便跟着哥哥们一起去上小学。但因为他年纪小, 没有被正式录取。哥哥们在教室学习的时候, 他便从窗户向里张望, 看到教室里的小男孩、小女孩们坐在一起。当时, 从《东亚日报》上发端了"到群众中去"运动, 朝鲜各地开始了新文化运动。

下课后, 边时志会到海岸上玩耍, 他总是跑到正房瀑布边培养胆

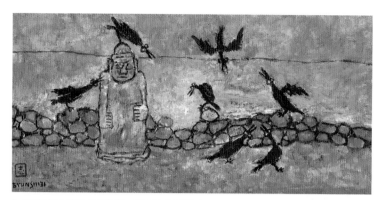

3.《济州岛的石爷爷和乌鸦》, 1985年, 布面油画, 21×43cm

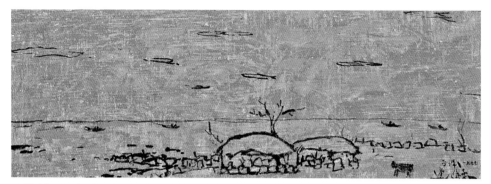

4.《海村》, 1977年, 布面油画, 24×66cm

在干涩的油纸色平面上,云彩和大海、草屋、石墙都进行了没有透视法的平行处理,体现出古拙、岁寒及简洁的土黄色思想形成的最初过程。

量。现在正房瀑布增加了台阶，变成了观光景点，但那时要爬过陡峭的岩石才能见到瀑布。秋天，边时志在紫芒遍地的汉拿山下打滚。冬天，寒风扫过茅草屋顶的声音让他心生惧意。童年时期的边时志，就这样与济州岛的自然一起自由成长。在礁石或礁岛上飞翔的海鸥、像魔鬼一样晃动着矮种马尾巴的风、摇曳的松树和弯腰的草屋，都是自然那雄伟、神秘和令人敬畏的原始形象。

西归浦市的生活在边时志六岁时就结束了，他的父亲察觉到世态的变化，决定道："在这个岛上能学到什么呢？我们全家还是一起去开化的日本吧！"

当时是1931年，玄界滩上的客船体积庞大，只能停泊在外港，乘客们要乘着小船才能登上客船的甲板。登甲板的时候，鞋或是包裹掉到水里的事情经常发生。边家14代生活于其上的济州岛、矮种马和石墙上的乌鸦，就这样渐渐消失在地平线的远方。

"帕台农三号" 时期

在朝鲜人聚居的大阪，边时志一家定居下来，父亲依然过着贤良之士的生活，大哥却开起了一间胶皮厂。在大阪，较为富裕的朝鲜家庭都运营着胶皮厂，工人大多也是朝鲜人。自从大哥的胶皮厂能够生产胶皮鞋、雨鞋和车轮胎，成为颇具规模的大型胶皮厂之后，边家也开始不用受经济之苦了。

去日本的第二年(1932年)，边时志进入大阪花园高等小学。因为有之前书堂的汉学基础，他很快就成为了班上多才多艺的学生，还有着让人不敢欺侮的健硕体格。

小学二年级时，学校开展摔跤比赛。在运动方面很有自信的边时志，听说每赢一次便能得一钱，蠢蠢欲动。但是父亲却劝阻他：

"时志[1]啊，你赢了也是朝鲜人，输了还是朝鲜人，所以不要去比赛了。"

不过，父亲无法削减边时志的意志，他在第一局就把二年级代表的日本孩子摔倒在地。围观的日本学生都惊讶了。他们喊道：

"不能输给朝鲜小孩!"

二年级的孩子上场了,然而又输给了边时志。

"派四年级的学生,放倒他!"日本学生喊道。

四年级的学生要比边时志高大两倍,力气也很大。边时志坚持了许久,还是没能取胜。在倒地的时候崴伤了右腿,他感到腿部关节极度疼痛,然后就昏厥过去。睁开眼时,他发现自己已经在医院里了。因为关节受伤,需要两个月住院治疗,并且无法治愈。一瞬间的好胜,落下了一生的跛腿。

不能像其他孩子一样奔跑玩耍,边时志就全心投入在他喜爱的绘画上,也开始受到正式的绘画训练。三年级时,他在"大阪儿童美术展"上获得了"大阪市长奖",家人也开始认可他的绘画实力。

正值边时志小学毕业时,日本掀起了满洲事变,准备挑起战争。边时志在学校进行训练和劳动,耽误了学习。由于腿脚不便,他不能适应学校的生活,父亲就让他上了YMCA(基督教青年会)的通信课程。

1942年,边时志被大阪美术学校(大阪艺术大学的前身)录取。那年太平洋战争爆发,同龄的朋友都去支援前线,边时志因为腿脚不便而免于兵役。当时日本占领了马尼拉,新加坡被日本占领而沦陷,德国在波兰的奥斯威辛等地大量屠杀犹太人。在朝鲜,新闻杂志均被要求用日文出版报道,《东亚日报》、《朝鲜日报》亦以经济困难为由于1940年停刊。亲日文学家崔载瑞以"在狂澜的时代中,一直要

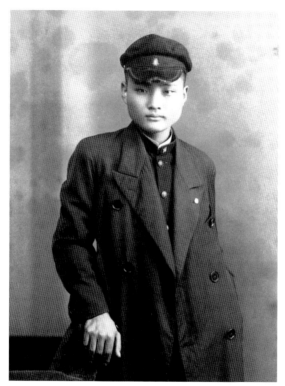

5. 大坂美术学校时期

支持进步派"为目标, 创办了《国民文学》, 他主张树立指导性的文学理论, 综合内鲜文化, 构建国民文化。1942年, 朝鲜文人协会召开了文坛日本语化的大会。

日本学生兵、海军志愿兵的制度化促成了决战的气氛, 在故国朝鲜的画坛中, 以探索朝鲜之美和战争体制的美术活动为主流。探索朝鲜之美与对西方现代主义艺术一边倒的对抗、寻求民族自由的美术根源、继承传统革新的氛围, 以及构建大东亚之下的复辟主义混杂在一起。这样的趋势不仅体现在艺术创作中, 还体现在美学和美术史等领域。理论家尹喜淳、高裕燮, 水墨画家以及东京美术协会等新时代的艺术家也都起到引导性的作用。这时, 作为后方补给基地、殖民时期的朝鲜以战争意识形态的宣传为主, 也在积极地举办美术展览。具本雄在《朝鲜画的特征》中提出, 朝鲜画坛的未来与新东亚建设紧密相连, 只有在日本文化的影响下, 才能得到现代化的建设, 发展到今天的面貌, 所以, "时代将东亚新秩序建设的任务赋予了我们, 艺术家要在保卫国家的层面上创作新绘画"。[2]

在强调亲日臣民化展览体制的朝鲜画坛, 李仁星、金焕基、李快大、李仲燮、朴荣善、孙应星、金仁承、李凤相、朴得淳等青年艺术家开始崭露头角。

当故国正处于美术思潮的兴起和展览体制下意识形态的压抑和混乱中之时, 身在远方的边时志也正要投身于自己的艺术梦想。但是, 父亲因为觉得绘画是下等的职业, 得知他要上美术学院时极度

阻拦, 一再反对。所以边时志只能偷偷地去上学, 但哥哥以及其他的家庭成员知道他坚强的意志, 都支持着他。当时就读于大阪美术学校还有尹在玗、林湖、梁寅玉、白荣洙、宋英玉等韩国人。边时志虽然学的是油画专业, 但对东洋画也非常感兴趣, 所以也进行笔法训练, 这也成为日后他"济州岛绘画"中东方精神的一个重要基础。

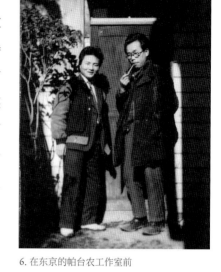

6. 在东京的帕台农工作室前

边时志在美术学校的第二年, 父亲辞世了。1945年朝鲜解放, 他从美术学校毕业, 之后在东京的实验剧场学习法语, 同时成为寺内万治郎的弟子, 开始接受专业的艺术家训练。寺内万治郎是日本画坛的大家, 也是艺术院的会员, 是印象派的写实主义画家。在他的指导下, 边时志钻研了当时日本画坛主流的印象写实主义的人物画以及风景画。

边时志的成名和青年时期的活动主要是在日本官学系学院派的体系下, 所以当时的创作以人物画为主。日本的人物画是在油画兴起的明治末期, 以"文展"为中心的学院派中发展起来的。边时志青年时代的人物画作品, 体现出与当时日本画坛气氛之间的密切联

7.《冬天的树》, 1947年, 布面油画, 65.5×90.9cm

这幅作品在光风会参展前, 被老师寺内万治朗退回, 又重画了好几次。创作期间, 怪物在梦中登场, 说:"让我教你什么是美吧。"吓醒的边时志又开始了创作。

后来听说, 评委们达成了折中的决定:"虽说他有充分理由可以获奖, 但还不知道他的真正实力, 还是先让他入选吧。"

系。

边时志当时的住处是东京池站立教大学附近15到20平米左右的小工作室，十分简陋，很多跟他一样自愿作为画家生活的人都在这附近居住创作。他们将这一带以希腊"帕台农"神庙的名字命名，工作室的分布以四条街为中心区域，根据街道的方向分为帕台农一号、二号、三号、四号。

8. 与光风会入选之作《冬天的树》合影，1947年

边时志生活在帕台农三号，之后转做雕塑的文信则住在帕台农一号。当时文信就显露出他在雕塑方面的过人才能，他曾送给边时志一个烟斗作为礼物，是用"帕台农"路边的樱花木雕成的。在日本战败后颓废动乱的社会气氛以及经济的衰退中，居住在帕台农的朋友们开始绝望地饮酒度日。

边时志虽然也喜欢喝酒，但他在绘画训练上从不懈怠。战败以后，日本经济极度萎靡，只有知名艺术家才能雇得起模特，但由于家里兄弟们的积极支持，边时志每天都可以进行六小时左右的模特写生。

作为寺内万治郎弟子的第二年，即1947年，边时志迎来了自己艺术生涯全新的转折点。在日本最高权威的"光风会"第33届作品展中，他的两幅《冬天的树》(图7)获予入选。同年秋天，在文部省举

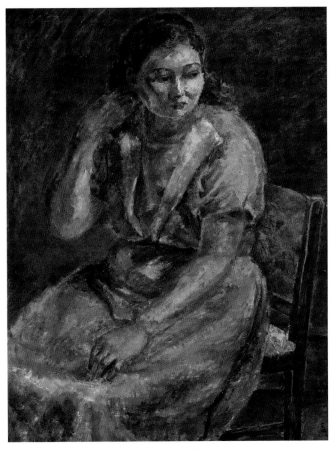

9.《女人》, 1947年, 布面油画, 110×83cm, 鹿沼美术馆, 日本

办的"日展"中,《女人》(femme)(图9)也被入选,他的才能开始展露出来。以下是当时"日展"评审时的一段故事。

"这件作品,您以为如何?"

作为评审委员的寺内万治郎指着画作《女人》,向另一位评审委员齐腾与里发问道。

齐腾与里回答:"如果这幅作品得到认可的话,大师之作可能会受到威胁。"

齐腾与里的回答被视为日本画坛上极具威胁性和重要性的发言。边时志的登场成为对日本画坛的一次新鲜冲击,也是他正式成为艺术家的一个契机。

"光风会"的旋风

1948年发生了奇迹般的事件：边时志成为第34届"光风会"展览中最年轻的获奖者。获奖作品一共四幅，分别是《戴贝雷帽的女人》（图10）、《拿曼陀铃的女人》、《早春》、《秋日风景》。

"光风会"[3]是在油画引入日本之后设立的团体，其举办的展览代表日本的最高艺术权威，要获得入会资格，首先作品要入选四五次以上，被评为特选两次以上，并且需要很多条件或从事艺术的经验，一般五十岁左右才有资格成为会员。年纪轻轻的23岁朝鲜青年能够获得最高奖项，是前无古人后无来者的事件。从光风会成立90年以来，甚至直到今天，这一记录也没有被再次打破。在过去的韩国艺术家中，金仁承、金源曾入选"光风会"，李仁承[4]曾获得"光风会"特选，李仲燮曾在"自由美协展"中获奖，这就是在日本艺术展中的全部获奖情况。

日本NHK的新闻中大肆报道了边时志获得最高奖的新闻。"帕台农"的友人们都大为惊讶："一起喝酒熬夜的朋友，怎么一夜间成了

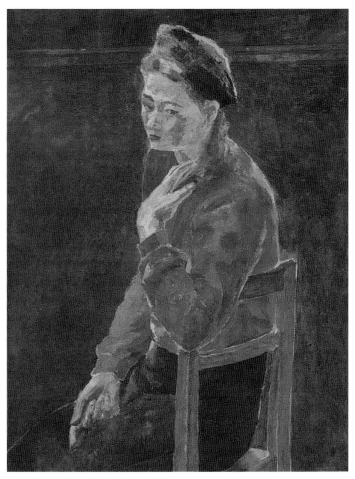

10.《戴贝雷帽的女人》, 1948年, 布面油画, 110×83cm, 鹿沼美术馆, 日本

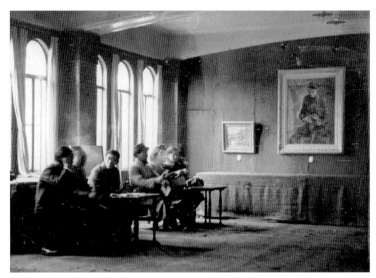

11. 1949年在银座资生堂画廊举办的第一次个展

大师?"边时志受到的待遇与之前截然不同了:在街上,四五十岁的年长艺术家也对他摘贝雷帽行礼。要知道,摘下贝雷帽对于当时的艺术家来说,是见到天皇也不会做出的行为,是他们自尊心的象征。

母亲李四姬也因为儿子获奖而倍感自豪,她穿上压在箱底的韩服,经常出入于儿子的画室。日本画家见到她都会说:"这位是获得最高奖艺术家的母亲。"同时对她致以敬意,这是超越了民族和年龄的敬意。

边时志当时使用的艺名是"宇城时志","宇城"是在西归浦故乡时邻居称呼边家的宅号。西归浦市西烘洞一带是边氏家族的聚居

区，其家院落大如城池，所以被称呼为"宇城"。但在日本殖民时期，被强制创氏改名，所以边时志以"宇城"为雅号。

边时志抱着这样的荣誉活跃在艺术界时，在他的故乡济州岛发生了"4·3事件"。那年7月，宪法公布大韩民国的总统为李承晚，副总统为李始荣。

在"光风会"获奖的第二年(1949年4月7日－11日)，只对权威艺术家租赁场馆的银座资生堂画廊举办了边时志的第一次个展。开幕当天，边时志的老师寺内万治郎致辞说："宇城是一位人品忠厚、有抱负的画家，他的作品非常清新明澈。两年前，他开始探索自己的绘画道

12. 每日新闻社举办的第二届"美术团体联合展"(1948年)的目录，此联合展有包括光风会的12个美术团体参加。

路，我看到了他飞跃的进步。希望在未来的艺术生涯中，他能够挺过风雪并且不断坚持，我会一直给他太阳般的支持。"这一年，边时志被选为光风会的评审委员，又成为了话题的焦点。

1950年"日展"中当选的《午后》是一件强调造型的作品，它以工厂一角为题材，充满让人沉思的气氛。画作基本为水平构图，建筑、围墙和铁路的直线、斜线和曲线形在强调秩序的同时，又将夏天午后的宁静感凸显出来。在"每日新闻社"举办的"第三届美术团体

13. 老师日本艺术院会员寺内万治郎

联合展"中，边时志参展的《白房子和黑房子》(图14)也展现了他风景画的特质：以简朴的色调背景，衬托出深层的、让人沉思的氛围，体现出并非对抗自然，而是顺应自然的东方世界观。边时志曾回顾说，在联合展的开幕式上，裕仁天王听取了他的作品说明后，一边说："嗯，是这样么？"一边像军校学生那样敬重地踱步到他的作品前。

东京时期的老师寺内万治郎和"光风会"会员们对边时志的影响，主要呈现在他印象写实主义风格的绘画之中，属于寻找古典美规范的学院派艺术实践时期。《四方形的肖像》(图17)、《灯盏和女人》(图23)、《K先生的肖像》(图18)、《三位裸女》(图21)等画作就是他在东京时期充满信心的作品。

1951年7月，边时志的第二次个展再次于资生堂画廊举办。当时的评论家认为："作为寺内万治郎的弟子，宇城是一位专注于物象创作的年轻人。自然是率真的，宇城也将存在的风景同样率真地描绘出来，如《新绿》、《街》、《春》、《武藏野》等佳作，都源于自然。"⁵1953年3月，边时志的第三次个展在大阪的阪急百货画廊举办，当时的新闻这样报道：

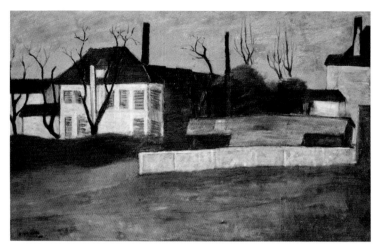

14.《白房子和黑房子》, 1949年, 布面油画, 80.3×116.7cm

作品突出了对自然感性思索的气氛和单纯化的色调。

15. 1951年在资生堂画廊举办的第二次个展(上图)
16. 第二次个展时,与朋友们的合影(下图)

"……23岁成为'光风会'的最年轻会员,他的创作倾向可分为两类。一类是可以看到寺内万治郎影响的学院派女人体,这类作品奠定了他的技术。还有一类是代表他自身精神的风景和静物作品,如《新宿的街道》、《有白色房子的风景》。在其中,他以精湛的技艺、稳固的构图和单纯朴素的色调,表现出孤独的心象,引人入胜。"[6]

这一时期,边时志创作了许多人物画。《女人》、《拿小提琴的男子》(图20)《思》、《四方形的肖像》、《灯盏和女人》、《K先生的肖像》、《男子》等,大部分是人物坐像,但是运用了多种表现方式与技法,展示出了他的突出才能。这时期人物画"神秘的身体线条和节制的色彩所构成的极简造型性"[7],是从他作品"温暖的色调、朴素的构图和直率的笔触对所描述对象包容式的阐释"[8]中得来的。不同于以解剖学的方式表现模特,他将空间中的人物和整体气氛表现得淋漓尽致,给予人们视觉上的放松,让观者得以松弛和逸

34

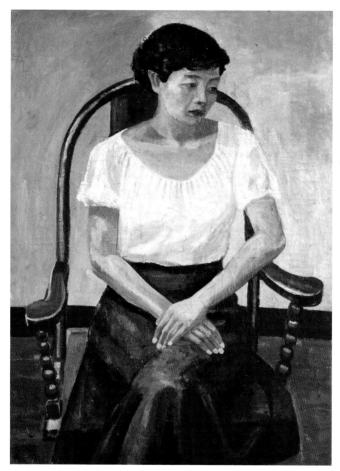

17.《四方形的肖像》, 1951年, 布面油画, 110×83cm

当时的日本画坛以人物画为主流, 半身像则以多样的表情和手部动作、上肢动感的表现为重点。边时志的人物将双手交叠放于膝头的同时, 不失羞涩的表情与情感的表现。

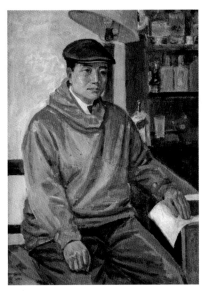

18.《K先生的肖像》，1952年，布面油画，
110×83cm

然。他运用的微妙色调和像鱼鳞般富有层次的轻快笔触，与其似乎逐渐包裹塑造对象的特有表现方式十分协调。作于1951年的《三位裸女》被视为这一时期的代表作，写实的线条与褐色的色调形成统一的氛围，三个女人以不同的姿势和表情，在柔软的曲线和特殊的构图中展开变化，是一幅"突出了画面效果和曼妙造型的作品"9。无论如何，边时志在日本的初期作品的主要特征，就是以人物为素材，通过构图、色彩和笔触，突出表现感情。

当边时志在东京的事业蒸蒸日上之际，生活的一个角落开始出现了空虚感，不能满足的空虚在他心中像毒蘑菇一样生长着。甚至连他自己都没有察觉，但批评家们一致认为："宇城的作品中有着不同于日本人的一种气质。"

这大概是作为艺术家无法隐藏的民族气质，像是后来定居法国的毕加索，也将法国人无法表达的西班牙民族热情展现于画布之上。生活中渗透了日本文化与饮食习惯的边时志，归根结底还是带着韩国人的气质，这种气质无意识地展现在画布上。韩国人展现于艺

术作品之中的情感和艺术观与西方判然有别，前者是以顺应自然为基础的无我境界，而后者则是支配自然。虽然同为东方国家，日本人的自然观又与韩国不同。在火山活动频繁和地震多发的自然环境下，比起对自然的敬畏心，更多的是恐慌和不安的情绪。相形于韩国那表现秀丽、雄伟、神秘存在的自然观，小幅的作品和更精巧的视觉感受形成了日本以"浮世绘"为主的独特人物画样式。他们的审美观是以均衡和结构形成生命，所以，在他们眼中，边时志作品表现出的大陆气魄是他们不可企及的。

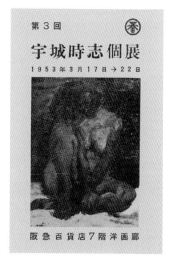

19. 第三次个展的小册子

　　这一时期的边时志，在一种疏离的美和对这种疏离的抵御之间反复焦虑着。疏离是从美的本土和日本脱离所产生的状态。作为一个韩国人的自我和作为画家的自我是分离的，这让他陷入了自我意识的困境，他对美的、也是作为社会人的自我存在产生了根源性的自问。这一时期对他来讲，是做出自我变化的时期。他艺术上的空虚感不是心理感受，而是置身于历史之中时产生的空虚。"光风会"的光荣和对"帕台农"的热情不再能成为他创作的动力。他自觉到，真正的艺术家是要扎实地站在一个地方，感受和挺过痛苦，才能有所谓"热情"。在日本的困惑和矛盾使他产生了自己的目标—要探索达

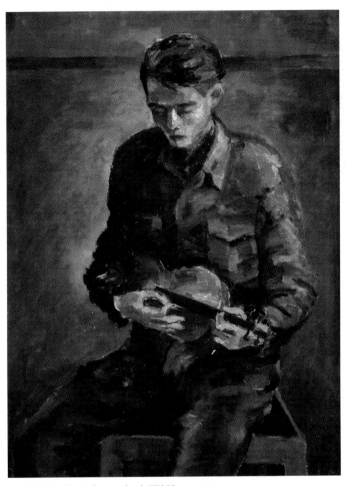

20.《拿小提琴的男子》, 1948年, 布面油画, 110×83cm

21.《三位裸女》, 1951年, 布面油画, 83×110cm

写实的线条与褐色的色调形成统一的氛围, 三个女人以不同的姿势和表情, 在柔软的曲线和特殊的构图中展开变化。

22. 在东京的画室中, 1953年

到一种不是日本的、也不是外国的、而是韩国的或者自我的世界。

从这时起, 边时志开始感受到民族性和民族意识, 他思索着是否能够在祖国的风俗和文化中创作出一种新的画风, 这种想法困扰着他。战后的社会在趋于稳定, 归国成为一个现实问题。正当这时, 首尔大学的尹日善校长和美术学院院长张勃向他发出了邀请: "为了祖国的美术教育, 来首尔大学任教吧。"

家人虽然反对, 但是不能阻拦边时志对全新艺术世界的探索。1957年11月15日, 他坐上了赴首尔的西北航空班机, 彻底结束了在日本的生活, 回国探索新的艺术世界。边时志归国之际, 寺内万治郎给弟子写下了饱含爱与赞扬、离别的不舍与鼓励的书札:

"边时志是'光风会'优秀的艺术家, 也是'日展'的常客。'光风会'有着四十余年的光辉历史, 是日本画坛资历最高的协会。选出了很多有名的艺术家的'日展'则是文部省主办的'帝展'、'文展'的后身, 也是日本画坛中最主要的展览。边时志是光风会中最早的韩国入围者, 也是最高奖的获奖者, 还是被推荐为会员的唯一韩国艺术家。他参选'日展'的作品常常吸引人们的瞩目。他的艺术是淳朴、纯

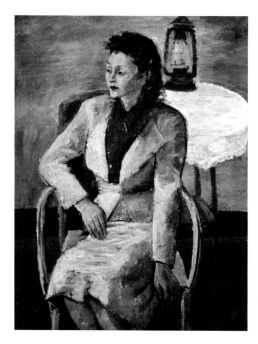

23.《灯盏和女人》,
1952年, 布面油画,
110×83cm

粹的, 是从他对艺术的内在热情中表现出的独有境界。此次听说他
要离开生活了三十多年的日本回到祖国朝鲜, 为他衣锦还乡感到高
兴的同时, 我也送上我的祝福。希望他在韩国也能像在日本一样, 认
真地投入到创作中, 不要忘记艺术世界的博奥精深, 希望他能成为
一位艺术大师, 为他祈祷。

　　1957年秋, 日本艺术院会员·光风会理事
　　寺内万治郎"

寻找韩国之美的原型

　　虽然祖国正处于政治动荡、社会飘零的时局之下，归国之旅却让边时志认识到：祖国不仅是他离开的处所，更是最终要回归的故土。乡愁是人类存在的主题，巡礼者是人类的本质，边时志的游子脚步从日本停伫于首尔，终于结束了这场旅程。藉着归国，他寻找自己的同质性，探索其中的艺术意义，并使之成为确认自我存在的独特契机。这种"属地意识"对于艺术家而言，是其产生重要艺术冲动的心理、社会原因，也是自我的同一性、确定性及创作欲得到满足的一处预设空间。

　　这一时期，韩国流行着《消失吧，三八线》、《归国船》之类的歌曲，朝鲜剧团创立并举办了首演，交响乐团成立，德寿宫举行了解放纪念美术展，梨花女大（1945）、首尔大学（1946）、弘益大学（1948）先后创设美术系。1945年，高羲东作为会长创立了"朝鲜美术协会"。解放后，各个领域可谓都迎着新气象进行着活跃的文化重建运动。

边时志的首尔时代是从"6·25战争"之后的废墟中开启的。1958年5月，他的第四次个展在和信画廊举办，相当于海外留学生在祖国举办的汇报展。诗人赵炳华在观展之后写道：

"在朴素与单纯的统一之中，安静地附着润泽的诗心，清澈明亮的光和色，伴着画面曲折流淌的气氛，将远道而来的魅力呈现在我们面前。他的画作并非要表现晦涩难懂的理论知识，而是无论何处都沁透出良善画心的纯美旅程……在以作品《四方形的肖像》为代表的女性主题人物画中，画面饱含着'透出的美丽'，他用这样毫无野心的纯粹秩序，来刺激我们业已蒙尘的美之意识。"[10]

但是，在归国展激起的赞叹告一段落之后，边时志开始了充满痛苦和孤独的首尔生活。在战后贫瘠的文化环境和自由党末期的荒凉气氛中，他的创作无可避免地受到了影响。他放弃了首尔大学，选择了一种自我放逐的生活。他与地缘、学派以及人脉关系错综复杂的主流画坛的不和，其实对他形成了一种精神上的拷问，这让他最终坚持不到一年就离开了首尔大学。甚至有官员怀疑他突然结束日本生活、草率回国的行为，对他进行调查。边时志是信心勃勃地归国了，但祖国画坛的墙太高，没能给他这样的海外归国人士以包容的余地。当时韩国画坛的气氛，从以下内容中能够窥见一二：

"1956年的'国展'中出现了分歧，由于保守势力占据主导位置，以学院派势力为主的趋势愈发强化。'国展'中学院派、保守派一边倒的缘由，是因为作品审核的权力掌握在元老级艺术家的手中，而他

24. 担任徐罗伐艺术大学教授时期，在校园中合影，1960年

们显然不愿意接受新时期的审美意识。1950年接近尾声时，先锋派艺术登场，艺术界的格局变革迫在眉睫；但以'国展'为中心的元老及中坚艺术家仍然始终坚持着上一时代的审美意识，并不断支持权威主义，让'国展'中的结构更加僵化。先锋势力对此进行抵抗，形成了新旧势力矛盾深化的局面。1950年初举办的'国展'至少还给人一些新鲜的印象，但其中的分歧，既被耽于安逸的审美意识所垄断，又被顽固的权力斗争所占领。"11

作为31岁回国的日本画坛中坚艺术家，边时志充满了挫折和愤懑的空虚感，他先后在麻浦高中、中央大学、汉阳大学、韩国徐罗伐艺术大学美术系任教，四处漂泊，与让人绝望的首尔生活进行着斗争。

与李鹤淑的婚姻给了在痛苦和绝望中挣扎的边时志一份安定。在麻浦高中任教时，朴仁出理事长十分照顾边时志，将他的授课时间调整到最少，以便他有更多的时间进行创作。而且，朴仁出还向当时负责新任美术教师审核的边时志大力推荐了李鹤淑。边时志也承认，在应聘者中，李鹤淑是最佳人选，但是他万万没想到，这位应聘

44

25. 婚礼照片, 1960年

者会成为自己的妻子。不过, 理事长却已经预见到, 对于与酒为伴、在自残中彷徨的边时志, 李鹤淑是纾解其忧愁的最佳人选。于是, 边时志引荐李鹤淑为美术教师, 理事长却引荐李鹤淑成为了边时志的妻子。

　　李鹤淑毕业于首尔大学美术学院东洋画系, 擅长人物画。两人结婚的日子, 正巧是 "4·1学生运动" 爆发的当天。在婚礼上听到了枪声, 这似乎也预示着他们未来婚姻生活的不易。边时志回忆道: "妻子放弃了自己的创作生涯, 为绝望的我燃起了创作的意志。如果我酩酊大醉地回家, 她会帮我洗漱, 甚至喂我吃饭, 的的确确是一位贤

内助。"

26. 新婚时期的游戏之作

边时志与李鹤淑结婚之后，生活的稳定让他重燃创作的激情。他开始留意自然风光，首先映入他眼帘的是山、树和古老的建筑。他带着画布到自然和历史中去写生，踏出与主流美术对抗的步伐。在日本时，边时志就曾怀疑自己的创作只是通过日本对西方美术的模仿，炫目的日本经历，最终成为他难以克服的问题。

因此，边时志想在韩国的文化中寻找自己的画风，这成为他在韩屋的屋檐下、古宫的僻静处成日拿着画板进行创作的缘由。1958年，秘苑和宗庙开始对公众开放。边时志沉醉于秘苑的美景，1960年代开始，他每天像上班一样去秘苑写生，在时间静止般的静谧空间中，开始探寻韩国之美的原型。在落满历史尘埃的空间中，他感受着前人的呼吸、古宫往昔的荣辱，并将其加以重现。在这个过程中，跟边时志同道合的艺术家如千七奉、李义柱、张利锡等也陆续加入了对秘苑写生的队伍中，他们均以秘苑的实景为题材，在画布上进行创作，被合称为"秘苑派"。

边时志以高超的写实手法，将杳无人烟的静穆古宫描绘得无比细密与精致，仿若触手可及。"秘苑派"之得名，并非源于追随传统和

权威的古典学院派艺术, 而是因其追求新的写实主义手法及实验精神。边时志将充满韩式风情、习俗等韩国特征的古宫作为创作对象, 但他在日本学习的是西方哲学体系, 想要描绘在韩国感受到的韩国, 不能使用在日本的创作方式。因此, 他首先需要遗忘西方哲学, 为此, 他找到最具韩国特色、同时也是历史存在的秘苑, 将现在的所有都化为零, 进入重新学习的状态中。根据边时志的回忆, 他当时的想法是:"原有的绘画形式是根据自己所学的理念创作的, 因此抛弃那种理念即是抛弃旧有形式, 新的形式则是从韩国风土和生活习惯中得到的。"[12]他还强调, 最重要的是素材不能仅仅停留在韩国的特征上, 还需要从感性中迸发的表达。

边时志最早受到"国展"为主导的美术思潮影响, 追求学院派和写实主义画风; 所以从1960到70年代初为止的代表作, 大部分描绘的都是古宫秘苑, 如《秋天的秘苑》(图29)、《芙蓉亭》、《半岛池》、《秘苑》、《秋天的爱莲亭》(图30)、《庆会楼》(图28)等。有趣的是, 边时志不喜欢画春天的古宫, 并解释说,"绚烂耀眼的花朵和满园的春色, 不适合古宫的气氛。"

在技法层面, 边时志为了表现秘苑,

27. 新婚时期的游戏之作

28.《庆会楼》, 1970年, 布面油画, 53×65.2cm

秘苑时期的作品以精细准确的描绘为特点, 甚至被评论为数着叶子画的作品, 开始了他极为细致的画面构成。

29.《秋天的秘苑》, 1970年, 布面油画, 65×53cm

30.《秋天的爱莲亭》, 1965年, 布面油画, 162.2×112.1cm

31.《雪景》, 1970年, 布面油画, 53×45.5cm

32. 边时志的家, 作为边时志资料纪念馆在1972年开馆, 位于首尔城北区敦岩洞34-17

使用了与日本时期截然不同的手法。秘苑时期的作品主要由精细入微的描绘构成。如在《秋天的爱莲亭》中, 栩栩如生的瓦片被直接描绘在画布上, 这种超写实主义的画法被吴光洙形容为: "如同让我们陷入悲伤余晖的鳞片一样, 波动的怜惜不舍的情感在呼吸, 透明的空气中, 渗透阳光和蓝色天空的忧愁和怜悯, 在恬淡的画笔下得以表现。"[13] 在日本, 边时志"秘苑派"时期的作品也饱受欢迎。

1966年, 边时志以古宫为题材的风景画获得了如下评价: "长期以来, 首尔发生了诸多变化, 还能保留首尔独特面貌的就是古宫了。古宫与现代化的都市形成了鲜明的对比, 在其中最纯粹地保留了韩国的自然风情, 抚慰人心。边时志认识到只有古宫才蕴含着这种自然风情, 所以他在首尔时期一直创作古宫为题材的画作, 从中也可以看出他对韩国自然风情的热爱与不舍。"[14]

边时志回国后, 1972-75年间, 这样的创作在延续。他参加了在日本的富士画廊举办的"韩国当代艺术界一流艺术家展"和高丽美术画廊举办的"韩国巨匠名画展", 在日本亮相, 参展艺术家还有金仁承、都相凤、朴得淳、张利锡、李钟禹、吴承雨等。

1974年，"东洋美术协会"成立，边时志担任主席。他梳理了自己迄今为止的艺术理念，那是对世界性与民族性、艺术与风土等问题的确认和对未来的决心。在对自然和风土美的陈述中，孕育着他对自己绘画的探索和未来方向的雏形。很多人对现代艺术的想法与他有着相同的根基，这是以人类的本性为基础的。同时，民族、时代、气候等条件成为艺术的母体和精神文化的体温，这就是艺术的风土。[15]

这一时期也是韩国艺术家赴海外发展的一个大潮。1950到60年代，南宽、金兴洙、张斗建、权玉渊、李世得、孙东镇、卞钟夏、朴栖甫等艺术家纷纷出国，奔赴巴黎。边时志也有过出国的念头，但是他选择了与他们截然不同的道路，受到济州大学任教的邀请，获得了回乡的机会。他当时有些犹豫，但还是归乡去寻找新的画风。

在担任"东洋美术协会"会长期间，边时志共举办了四次展览。这一协会是尝试将油画技法与东方画风融合的艺术家团体，成员包括金仁洙、朴昌福、朴性杉、安秉渊、尹汝晚、李明植等。

土黄色的思想

　　济州岛对边时志而言是一个新的挑战空间，当画坛中很多人奔赴巴黎的时候，他却回到了神话般的、时空中的故乡。自从六岁登上去大阪的航船之后，这是一场时隔44年的归乡。对边时志而言，故乡首先是作为归乡人自我同质性的反省空间而存在。要回答"我是谁，我从哪里来，要到哪里去"这个自我身份的反诘，济州岛是空间上的首选。这种根本的、永恒的自我同质性乃至对身份的渴望，代表着在当今社会的巨变之下也依然保持"自我"的边时志对艺术家独创性的追求。

　　回到济州岛的边时志，首先开始对自己迄今为止的创作中未被表露的本来面目进行了追问：自己使用的颜色本质为何？自己的艺术血统究竟应该属于哪里？于他而言，生活在济州岛，就是要排除存在的抽象性，所以他以自己的同质性为基础，开始探索济州岛。济州岛－大阪－东京－首尔－济州岛这样的一种延续，是艺术家在巡礼者的求道路上终于寻找到的自我身份性的归点，所以济州岛对边时志

而言，是结合艺术的本质性、同一性、亲缘性的自由空间—是他习得的艺术力量的出发点和重点并存的空间。

济州岛是秋史金正喜流放以及开创了金石学的地方，也是在动乱中李仲燮、金昌烈等艺术家的避难所，但是这里的文艺土壤却十分贫瘠。边时志在济州岛常驻并钻研着新的绘画方法，他认为用"秘苑派"的绘画手法来描绘济州岛是不恰当的，济州岛要有适合它的绘画方法。他一直在探索，却始终没有找到答案。

在这样的绝望中，边时志茶饭不思，每日酗酒，甚至在精神状态上濒临死亡的边缘。在身体的痛苦中，他还是不肯放开画笔，向来济州岛看望他的妻子请了三年的假：他在济州岛，妻子在首尔，为了创作而暂别。他独自经历着焦虑和孤独彷徨的状态，无法设想与家人的和睦生活。从李鹤淑写下的书信，可以看出当时边时志煎熬的生活：

"收到了你的来信，让你受惊了，抱歉。谁让我们是夫妻呢？看到你信的那一刻，你隔着大海的身影渐渐在眼前清晰，来到我的身边。爱你。我在想你现在在做什么。丈夫，你是一个非常有责任感和细心的男人，所以我相信无论做什么事情你都会成功。……没有抱怨的闲暇。我虽然没有亲眼看见，但是也能想象到您的生活多么艰苦。廷垠要7点到学校，所以我每天4点30分要起床，晚上12点才睡，肉体和精神上的繁忙让我没空生病，我想这就是要让我去克服的天命。"

33.《石墙上的乌鸦》, 1977年, 布面油画, 24.2×40.9cm

1970年代时在田间和石墙上聚集的鸦群景象壮观, 可以根据鸦群的叫声来判断吉凶。它们是济州岛上独具预感的鸟。从飞翔的乌鸦身上, 可以得到对来客之吉事的预感, 对出海者不祥的预感, 以及对即将到来的台风的预感等。

34.《海神祭》, 1977年, 布面油画, 21×39cm

石头和风是济州岛的天然性象征。在作为生活舞台的玄武岩上, 济州岛人用帆船和独木舟来捕鱼。这幅作品表现的是妇女得到丈夫出海不复归来的消息后, 为他进行祭祀的场景。

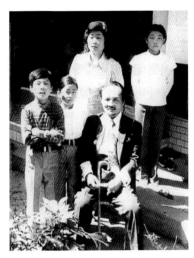

35. 跟家人暂别三年之前, 在首尔与家人的合影

同时, 15岁的儿子边廷勋的信中, 把对父亲的思念, 用稚嫩的笔致写得让人感动:

"爸爸, 我想你。您非常辛苦吧?您的辛苦早晚会得到认可, 我要快快长大, 让您过得舒服一些, 这是我的心愿。我每天学习很忙。妈妈、姐姐、妹妹都很健康, 也非常努力。希望不久的将来, 我们一家就可以聚在一起, 快乐地生活。就写到这里吧。"(1978.3.15)

李鹤淑给为了帮助父亲的济州岛生活,决定报考济州大学美术系的女儿廷垠的书信中, 可以看到边时志一家的离散之痛和思念之情:

"……突然要做饭和接待客人, 一定非常累吧?把你送到父亲身旁, 我这当妈妈的心里也非常难受, 撕心裂肺似的。家里空荡了很多, 难以入眠……虽然不能一直跟家人生活, 但本来是希望能到你结婚之前我们都一起生活, 谁知道命运是这样的……廷垠, 亲爱的廷垠, 你也一定想念廷勋、廷善和朋友们, 更是想念妈妈吧。太隐藏自己的感情也会生病的。快放假了, 正好也是你的生日, 和爸爸商量看能不能一起回首尔, 假期我们全家团聚。"(1979.1.21)

考虑到当时首尔－济州岛的交通条件和位置, 还有那隔海相望的

绝缘之感，除了经济上没有那么困窘之外，前面的三封信都让人联想到在西归浦避难时期李仲燮和他在日本的家人之间的思念和痛苦。边时志决定留在济州岛之前，一直做着激烈的内心斗争，决定留下之后，他又经历了精神和肉体上痛苦困扰的日子。"秘苑派"时期的作品在当时的日本也很有人气，在国内的画廊更是以高额的价格出售。但对边时

36. 1977年在济州岛画室。他凌乱的胡须和消瘦的面颊以及手中的烟斗，都能看出那个时期的艰辛和作为艺术家的彷徨。

志而言，他已经开始对新世界的探索，其余一概不想考虑。

　　边时志这样回忆当时的情况："秘苑派风格一开始就不可能用来描绘济州岛，表现济州岛需要新的方式。但是在探索新艺术世界的过程中，我经历着持续的痛苦。创作不出作品，就用酒来慰藉空虚的心灵。有时候一周都不吃饭，以烟酒充饥。那段日子，每天要是不喝酒就感觉活不下去。酒友或是学生背着烂醉如泥的我到家中，随便拿走我的画。有时颜料还没有干，画就被拿走了。我的忍耐到了极限，甚至到了死亡的边缘，感觉死才是最安逸和幸福的冲动。对死亡失去恐惧的我，有时候深夜还在海边的自杀石旁徘徊，甚至感受到了神灵的附体。但是当时我不顾身体的病态，与画布坚持对抗，搁笔就代表着艺术的失败，即便挺着像匕首一下扎进身体的痛苦，也要拿起笔来创作。"[16]

为了研究出能够表现济州岛的新画法，边时志决定放弃之前的一切手法：日本时期的印象派写实主义画风、秘苑超写实主义画风等全部都要忘记。回归到白纸一样的状态之后，他有很多新的想法，却不知道怎样表达，再次陷入了迷茫。在他定居在济州岛之前，济州岛的风景就会偶尔在他的作品中出现。从《瀑布》和《西归浦风景》中可以看出他在济州岛定居的过程。首尔时期透明、明快和浅色调的感性画法，在济州岛时期的《夕阳》、《某一天》中也在延续。这样缓慢地延续到1977年，才发生了转折性的变化，作品的背景色变成像油纸一样粗糙的黄褐色调，笨拙的线条代替了精美的线条。也是在此时，边时志发现了济州岛的土黄色，这种背景色是从济州岛的自然光中得到的：

"亚热带的明媚阳光，其浓度达到极限的话，白光也会升华成泛黄的土黄色光。年过半百的我回到济州岛故乡的怀抱中，感受着岛屿贫瘠的历史和人们饱受煎熬的生活，感受着围绕济州岛的大海晕染着前卫的土黄色。"[17]

边时志与这种土黄色调相遇的瞬间，可称为"尤里卡现象"。他在济州岛定居时，困扰他的情况与以前不同，他必须要定义济州岛的形态和思想。日本时期到秘苑派时期，他把细腻绚烂的历史（古宫）装进画布，但是济州岛需要他使用新的颜色，要将从自然中提取的颜色直接映射其中。当他望着西归浦的太阳、大海、岛屿、风和岩石上徘徊的成群乌鸦时，总是在想着"济州岛的颜色"。

1970年中旬，西归浦的某一个早上，创作的疲劳和一晚的宿醉让边时志睡过了头。他总是做着在日本时期也常做的噩梦，那是每当他陷入作品没有进展的焦虑中时，经常会做的噩梦—没有轮廓的怪物在威胁着自己—总是这样的梦魇。第二天早上醒来时，他不能抵抗想要呕吐的身体反应，从床上爬起。在一瞬间，他看了一夜的作品突然变成了像油纸一样的土黄色调，这种原始的、极为单纯的土黄色调迟迟没有从他的视野中消失。他一直徘徊在画布周围，突然喊道：

　　"看这形与色！"

　　这是他发现济州岛颜色与思想的瞬间。是亚热带明艳的阳光在浓度极高的情况下，升华为黄色的瞬间。作为纯粹的原始之岛与历史贫瘠的受难之岛，济州岛抛去绚烂色彩的诱惑，终于露出了自己的本色。

　　这与王履和阿基米德发现的"尤里卡现象"相同。中国古代画家王履意识到这样一个事实：绘画不是被动模仿自然山水的过程。他在描绘华山的时候，发现自己虽然能将山画下来，但所画的只是山的形态。这个问题一直困扰着他，无论吃饭、散步或与人交谈时，他总在思索。有一天，在小憩时分，一阵击鼓吹笛的声音经过他的窗下，瞬间，他像疯子一样跑到屋外，喊道："我领悟了！"他把之前画的底稿撤掉，开始重新绘制华山。当无意识想象中的形态和思想结晶成为意识的迸发，他才能够画"真正的山"。

37.《乌鸦鸣叫时》, 1980年, 布面油画, 162.1×130.3cm, 高丽大学博物馆

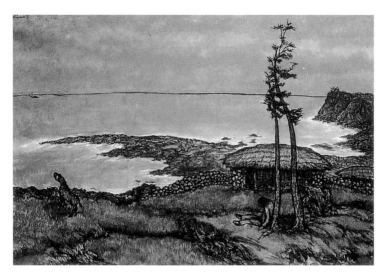

38.《等待》, 1980年, 布面油画, 112.1×162.2cm, 济州文化电视台

物理学家阿基米德也喊出了"尤里卡"。一天,阿基米德从君王那里得到指令,命他判断王冠是不是纯金的,他一直为怎样鉴定而苦恼。直到一次洗澡时,他突然想到,放进水中的固体体积等于溢出的水的体积,王冠的体积就等于溢出的水的体积。由于能够测量金属的密度,最后就可以判断出是否是王冠掺杂了其它成分,狂喜之余,他喊着"尤里卡、尤里卡",赤身裸体就冲上了大街。

无论科学还是艺术领域,独创性都是在环境成熟、心灵丰富、准备工作充分,或是经过了无意识的思考过程之后才能产生的。这种在无意识中突然灵感迸发的瞬间就叫作"尤里卡"。王履的华山、阿基米德的王冠和边时志的济州岛,在外在的表象下,蕴含着真正的山、真实的时间和真切的颜色。他们发现的真实世界,是通过对自然和事物内在力量及结构的探索和观察才可能达到的。

边时志的土黄色是一种"阐释的颜色"。将不能以特定颜色描绘的阳光固定在画面上,成为具体的颜色,这里必然存在着艺术家的"恣意性"。边时志这种画风上的变化首先引起了元东石的注意,他说:"将无色彩的自然主义样式用油画的技法表现出来是难以想象的。但边时志抛弃了色彩,只保持了单一的色调。"[18]他是忠实于环境的艺术家,也是探寻地方色彩并做出贡献的艺术家。

另一方面,边时志开始在画面上做减法:先涂上油纸一样的背景色,再于其上用黑色线条描绘对象,减去对象的固有色,加强了绘画的因素。所有的颜色如同被暴风洗礼一般,对象只剩下光秃秃的轮

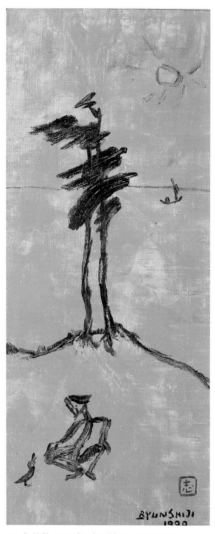

39.《对话》, 1980年, 布面油画, 45.1×20.7cm

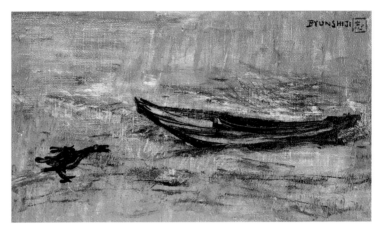

40.《离于岛》, 1980年, 布面油画, 17.5×29.5cm

离于岛是存在于济州岛人观念和幻想中的岛。这死后才能光临的乐土, 是济州岛人寓悲叹与理想为一体的世界。画中的一只乌鸦, 正面对着风浪过去后、被浪卷上岸的无主之船, 萧瑟的风景暗示着某些人已经去了那梦中的离于岛。

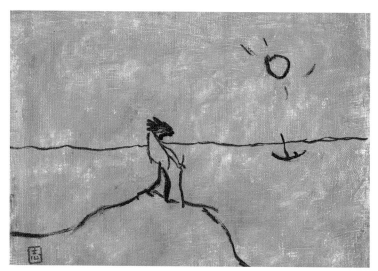

41.《游子》, 1982年, 布面油画, 24×31cm

这是边时志的代表作, 他的人物在本质上都是巡礼者。画中将人作为自然的一部分, 成为符号化的一个小点, 其中游子的孤独感反而比雄伟的大山还要宏大。

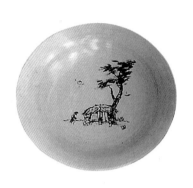

42.《等待》, 1981年,
白瓷盘上铁砂

廓。像是东洋画般的运笔中蕴含着对万物的省略, 边时志作品中的孤洁让人联想到秋史《岁寒图》中的风景。

边时志少有以劳动为主题的作品。宋尚一认为, 贫穷是一种静止的符号, 边时志以石墙、松树、牛、马、乌鸦、地平线、孤舟、太阳等题材为主, 将其形象化、符号化。他并非描绘自然, 而是追求符号的复制。边时志作品的题材是带有故乡形象的符号, 符号是可以无限重复的。他这些题材不断重复的作品, 像是循环的再生产, 不是现实的济州岛, 而是他记忆和心像中的济州岛。[19]

正如宋尚一所言, 艺术家在创作时将自己作为风景中的题材, 是创作记忆的一个证明, 反映出艺术家刻画的意图: 那个总是在他画面中出现的拄着拐杖的男人, 才是面对画中世界的当事人。这是强调自己是风景主人的一种象征—不是艺术家创作的世界和与他有着一定距离的彼时/彼处的风情, 而是让我们感受到此时/此地艺术家的现状和现实意识的现场性。

李健镛认为, 边时志的作品能够唤起大多数人的共鸣, 是充满了"悲剧的宿命论要素"的作品: "我们一般会认为边老师的作品是风景画, 但是如果只将其看作风景, 其中却又饱含着现代人对于失

落故乡的怀念情结，所以它们不是单纯的风景画，而是对失落故乡与现代人存在状态的悲剧性表现……是什么使艺术家能够达到这样朴素又真挚的表现境地呢?这是毫无野心的自然与艺术家自身相遇的境界，是从宇宙的秩序中获得的自由笔触。尽管秘苑派的华丽风景、理想化情绪或其它艺术潮流冲击了边老师，但当他把这些都抛弃之后，反而获得了后现代主义中地域主义的胜利。边老师的'济州岛风景'充满了大多数人能够共

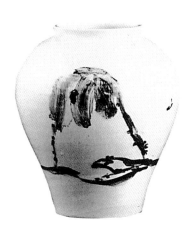

43.《离开的船》，1981年，
白瓷盘上铁砂

鸣和感受到的悲剧和宿命论要素，增加了共鸣的幅度。本质上，西方现代主义的理想国是以科学和技术产生的无限消费和无限资本来填充人文世界，导致工业污染、生态破坏等甚至威胁人类生存的境地。所以边老师的绘画世界是对现代主义中失落的人文学神话世界的重建。在他的笔下，表现出宇宙的生命现象。如果说一直以来，西方的绘画样式为主题、物质性或是绘画形式的实验等枝节问题所困惑的话，边老师则是从最具地域性和个人性的出发点开始，达到了最具世界性和宇宙性的境界。他显然也是后现代主义时期韩国绘画特有的成果和延续韩国绘画特性的一个典例。"[20]

　　所以，边时志的济州岛风景"像是东洋画中毛笔在宣纸上画出被

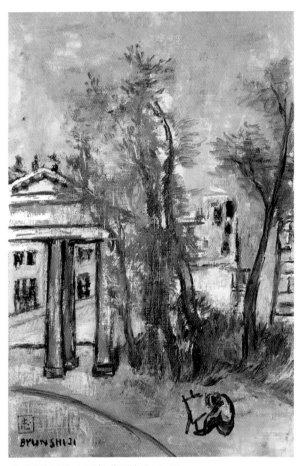

44.《罗马公园》, 1981年, 布面油画, 39×25cm

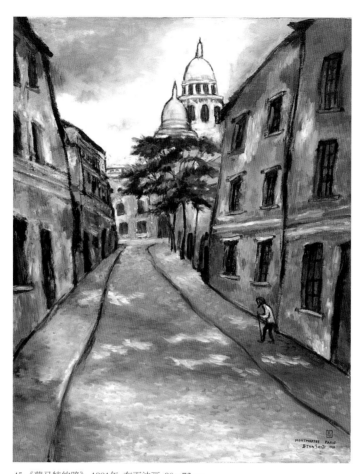

45.《蒙马特的路》, 1981年, 布面油画, 90×72cm

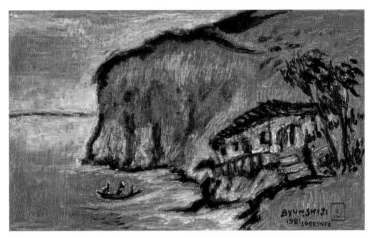

46.《索伦托 Sorrento》, 1981年, 布面油画, 20.5×34.5cm

边时志的欧洲风景系列, 是以与韩国不同的风景为题材, 尽管如此, 他还是将自己的画法融入到作品中。其中的形象, 是画家根据自己长期的体验和意识中的部分, 用特有的技法再创造而出的。

吸收、浓缩着线的浓淡和韵味的自由表现在油画技法中的新实践"，这也与"李仲燮或朴寿根等韩国近代画家一脉相承"。最后，用他自己的话说，"济州岛是素材而非实景，包含着心理上的意义，所以不能用写实主义或是印象主义去表现，需要不断探索新的表现方式。"[21]

最终，对边时志而言，除了风景本身，如果不能理解济州岛特有的风土性，却说能理解他的艺术，简直是无稽之谈。不少画家一直在自己的故乡进行创作，但是能像边时志这样将风土与艺术结合的人却很少。对此，吴光洙在评论中写道：

"与其说边时志的作品是他个人创造出的世界，倒不如说是济州岛的风土创造出的世界更为合适。因为他的作品足够纯粹并带有自生性，不是刻意创作而是自然迸发出的。不存在边时志这一个体，而是在济州岛这一时空中形成了边时志的世界，在这里可以看到其艺术独特构造的内部……济州岛时期的作品，全部都有着让人联想到泛黄油纸般的基调，以黑色线条描绘出的形象，略为粗糙的颜料和墨线般的用笔，将济州岛特有的粗糙石块与贫乏土壤的干燥感传达得淋漓尽致。无论以何样的颜色和运笔，能达到这种济州岛风土特征的真谛是很难的。所以说，素材及与素材相适应的颜料和表达是如此契合，实在难得。"[22]

边时志在济州岛时期的作品使用了油画材料，但是油画的光感和构成的形象则让人联想到用墨汁画在油纸上的东洋画。他本人否定

47. 在光州郑画廊和吴之湖, 1982年

了东洋画和油画的"结合",但是把对象综合提炼为特有的综合构图, 显然是东洋画直观的表达方式。边时志不是将事物分析重构, 而是呈现了跨越原始和现代的构图, 吴光洙说这是"在济州岛的风土中呼吸的生命体的存在"。

边时志以目之所及的风光为媒介, 表现了人类在历史和生活中的觉醒, 在他的艺术世界中存在着"将复杂之物简单化, 现实之物象征化, 化现象为本质"[23]的过程, 所以最具济州岛特色、最具普遍性的, 也就是最具他特点的艺术世界。

艺术家的一生中, 会经历几次作品的变化和蜕变。

如果停留在一种样式的话, 不会有更上一层的发展。从另一种意义上可以理解为, 通过变化才能更接近成熟和完整。从这样的角度来看, 边时志在需要的时刻, 做出了自己的变化。

1981年, 边时志赴欧洲采风旅行, 他将异国的风景用其特有的土黄色和线描纳入画布之中。虽然使用了西方的素材和材料, 但他的表现形式是东洋的, 以个人理念为基础的精神贯穿着他的创作。他依然用粗糙的线和干枯的黄褐色背景色将对象线描下来, 并以水墨

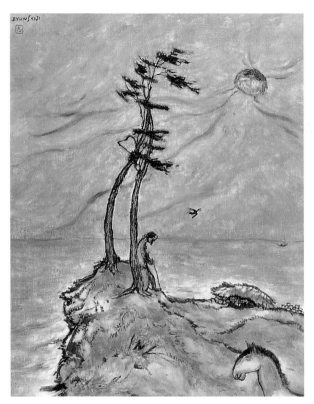

48.《梦乡》, 1983年, 布面油画, 91×72.8cm

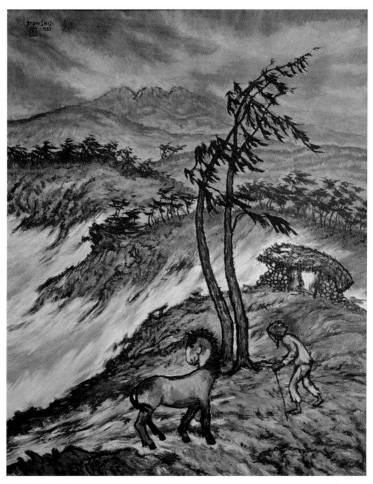

49.《暴风》, 1983年, 布面油画, 162.1×130.3cm

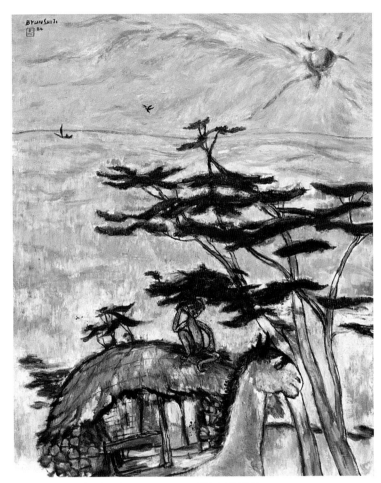

50.《梦乡》, 1984年, 布面油画, 116.7×97cm, 弘益大学博物馆

51. 在欧洲的公园, 1981年

淡彩的直觉性运笔和韵味捕捉着对象。油画的媒介和样式，被他转换成了纯粹的东洋式或韩国式的独特阐释。

1981年10月，意大利阿斯特洛巴比奥画廊的邀请展很好地展示出边时志具有韩国性和世界性的阐释和展望。罗纳托·齐倍罗Renato Civello 在意大利的《世纪新闻》上评论道：

"边时志的大海、草屋前的马等形象不是偶然和主观的果实，而是想象力得到证明的结晶。他的肩膀上背负着千年和平灿烂的文化，这文化不背叛人类纯洁性的努力，不顾痛恶与苦恼，蕴含着重生的义务与坚持的意志。"[24]

巴黎文化院院长贝勒娜·修纳勒Bernard Schnerb 也写下了在济州岛看到边时志作品时的深刻印象，记述了风和天地混为一体的作品世界，并对艺术家的感性表达击节赞叹。边时志成为艺术与风土、艺术地域性与对世界认识的创新典例。尚在画坛周边的他，受到国际画坛的瞩目与画廊的重视已是指日可待。在济州岛，他的创作方式和艺术理念愈发坚定。

暴风中的大海

　　"我认为艺术创作的出发点是从自然中产生的冲动，但并非对自然的再现或模仿，而是由自然获得的心象。将这种心象搬上画布，创作出每个人都能有所共鸣的作品，这一过程即是我的生活……我的作品常以风为主题，大概是因为刮风的济州岛勾起了我很多思绪吧，孤独、忍耐、不安、哀恨和等待都是我经常触及的主题。从某个角度来说，风开启了济州岛的历史。"25

　　"济州岛画"有了起色。在创作济州岛的风景作品时，边时志最关注的是"风"。济州岛的历史是由风构成的，是风卷起在地上播撒的种子和散落的尘埃。关于济州岛的风有很多神话传说和民间故事。济州岛的山、石头、草屋、乌鸦、矮种马，还有佝偻着的望着风景的男子，边时志这种融合了历史心象与自然风景的画风，其方法论是可以从历史大潮中觅到的。

　　正如吴光洙所评论的那样，画面永远是上下构图。上半为大海，下半是海岸，生动地暗示出大海包围岛屿的感觉。"济州岛画"从技

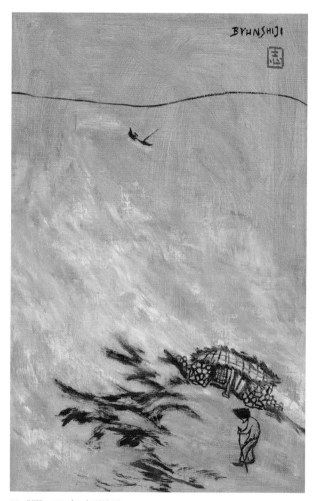

52.《风》, 1985年, 布面油画, 32×20cm

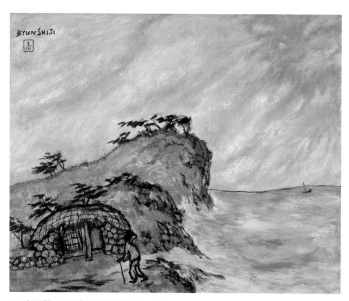

53.《预感》, 1986年, 布面油画, 53×65cm

54. 1986年第24次个展, 左起边时志、金基昶、中国画家、女儿廷垠。

法看可分为两类, 一类由土黄色构成整个画面; 还有一类从1980年后期开始变化, 画面上部暗色调和下部亮色调的对比, 达到了二分法的空间分割。画中的男子与矮种马一同遥望着远方的海平线, 饱含情感的风景让人沉浸在充满激浪的构图中, 画面被难以区分天与海的混沌颜色所覆盖。画中以白色破碎的激浪为背景, 描画着房屋和男人, 突出了限定于黑白之间的色彩对比, 风景整体宛若在摇荡。这种变化分明不同于之前静态的济州岛画。

边时志认为济州岛画"不是模仿西方, 而是创造了自己的艺术世界"。

"人们对当代艺术的想法很多样, 尽管表面多样, 根基却相同, 大抵由于人类本性如此。同时, 民族、时代、气候的因素成为艺术的母体, 形成精神文明的体温, 这也是艺术的风土吧……祖先流传给我们的文化遗产不仅是固有的风土, 即自然地理学上的风土, 还有精神的风土, 即人类根本的风土。所以在渗透我们民族精神的风土中, 在时代的变化中, 树立起能够让人类自身发光的现代艺术观和追求向永恒和无尽的发展前进是必要的。"[26]

据此, 构成边时志个人世界的"济州岛画"有着怎样的意义呢?评

论家李龟烈称, 边时志的济州岛画是"最大程度单纯化的主题, 在背景的土黄色及黑色线条之外, 用极为有限的自然色浓缩了济州岛的风情之美".27

接着, 边时志发现了作为济州岛本质的风的存在。1990年代之后, 他的作品又发生了变化。从那时起, 他画中的大海充满激浪, 安静的松树在狂风中摇动, 交头接耳的乌鸦飞动在乱卷的狂风中。他终于找到了济州岛的本质, 即光和风。孤洁、岁寒的风情不再是作为风景的风和太阳, 而是"对在那里生存的人们包括自己的生活的历史性认识。"(高大卿)28。激浪和旋风最终成为存在的磨练之象征。

这一时期, 诗人对边时志的济州岛画做出了如下的颂歌:

济州岛

海边依稀可见鸦群。

为耳鸣般的波涛声所覆盖

只能依稀听见鸦群的叫声。

太阳升起前,

在启示之时来到海边的

占卜的黑色巫女们吹起了

降神的口哨,

只能依稀听见的口哨声

比翻卷上来的海浪的垄沟还要深

往返于生者和死者的灵界

安抚这魂魄们……

—李秀翼《黑色的抒情》[29]

诗中,"在启示之时来到海边的／占卜的黑色巫女们吹起了／降神的口哨",其形象有很强的叙事性。

泛黄色和黑色的单色调材料的结合非常理想的,能够让人生动地体会到黑土的干裂感。既运用油画这种西方材料,又让人联想到东洋画,这不是描绘对象的阐释视角,而是以超越时空的情感和内在表达来压倒画面,或许正可体现出济州岛时空中特有的原始性。

边时志的济州岛画是在济州岛这个大时空中产生的作品,有着非常具体的源泉,对这些素材的分析如下[30],或许能够提供一些参考。

首先,石头、风和女人是济州的"三多"风情。石头与风多,证明济州岛是一片天然的不毛之地,女人多则意味着开垦不毛之地和克服困难的希望。风不只吹拂在陆地上,还在海洋中形成天然的障碍。捕鱼而出海的丈夫消失在海风中后,女人们就只穿着一件潜水服,潜到海底去采集鲍鱼和海螺来维持生计。急遽的狂风,为了顶住风浪而用粗绳捆住的草屋屋顶、石墙和矮种马等景象,突出了济州岛特殊的生活处境。像是在期盼着谁,或像是在发呆的看着海浪的人,将为了生计而承受着生离死别的济州岛人的日常片段,恰到好处地反映出来。

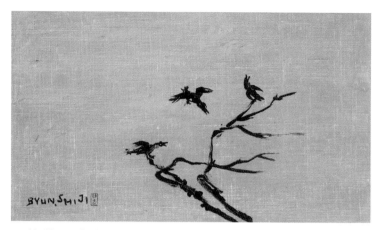

55.《乌鸦》, 1987年, 布面油画, 24.2×40.9cm

用笔简洁如水墨画, 在树梢旁自由飞翔的乌鸦, 却给人一种激浪和旋风即将到来的预感。

56. 和来参加个展的画家金兴洙合影

下面介绍一下矮种马。边时志的济州岛画中经常出现矮种马的形象，矮种马是济州岛无可否认的一个象征。济州岛上的马有着悠久的历史，象征着受难和被掠夺时期的苦难。曾有一种说法：在高丽王朝末期，崔莹将军和边安烈将军（边时志的直系祖先）的耽罗（济州岛的古称）征伐也是为了得到马匹。朝鲜时期，每年上贡朝廷的马平均有500匹。日据时期，济州岛的马也在贡品的目录中。4·3事件中，马也没有停止受难。济州岛的马到底有什么样的特征，在如此长期的历史中成为人所共争的对象？矮种马是具备顽强生存能力的家畜，其品行常被用来比喻济州岛人的毅力和忍耐力。矮种马和岛民一起生活，担任着许多生活上的职能。在边时志作品中登场的矮种马像生了癫癣般疲惫消瘦，与仿若将坍塌的草屋和衰老佝偻的人物一同构成济州岛令人心酸的历史缩影。所以画幅中的矮种马既是艺术家的心象，可以解释为代表艺术家本人的孤独素材，也是暗示着济州原始风情与历史情况的重要象征体。

还要说明一下画中作为预兆而出现的鸟—乌鸦。乌鸦是在恶劣自然生活中的某种里程碑，有助于安定心象。乌鸦在百步距离内向东鸣叫，象征着财源滚滚，向西鸣叫代表家人有疾，向南鸣叫是说有鬼要来，向北鸣叫代表会有损失发生。如喘息鸣叫，预示着不祥之事；

如温和低鸣，则是吉祥之兆。边时志的乌鸦那栖息在石墙上、乘风嚎叫的形象，像是安慰着捕鱼未归人的魂灵，或暗示海风将至。

离于岛（中国称为苏岩礁）是一座充满幻想的岛屿，它是人死之后才能去的岛屿，也是只可在脑海中幻想的岛—是过着辛酸生活的济州岛人想象中的理想国。这座深藏大海中的传说之岛，是安慰出海船员不安心情的避风港般的存在。边时志的作品中出现的几个素材，如山、乌鸦和矮种马等，都朝向大海的方向，像是望着大海，又如若有所思，大概是济州岛民长期以来对离于岛的幻想也感染了它们吧。

以上的解释似嫌繁琐，但希望有助于解释边时志作品中饱含的叙事性。在这一时期，边时志对自己艺术变化的本质作出了叙述，要在"脱离济州岛的所在"建立自己的世界，委婉地反驳了此前他人对他绘画的认识。

"……人们总是称我为济州岛画的代表画家，因为我为了画出济州岛的独特情境而不断努力……但事实并非如此，我真正的追求正好相反，是脱离'济州岛'的一处所在。人类的存在是孤独的，对理想国的思念是超越时空的共性，我的作品要让观者共享这样的情感，并得到安慰。"31

1987年，边时志多年来一直想建立美术馆的梦想终于实现了，"奇堂美术馆"在他的故乡西归浦建成。"奇堂"是济州岛出生的在日企业家康龟范先生的号，康龟范是边时志表亲家的兄弟，康氏的姑姑

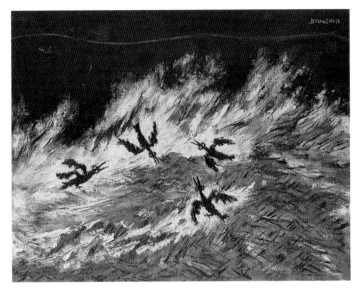

57.《生存》, 1991年, 布面油画, 45.5×53cm

1980年后期, 边时志的作品构图开始由静态变为动态。平静的大海和望着大海的人物变为一种波涛汹涌, 旋风呼啸的极端化情景。这件作品以夜晚的大海为背景, 刻画了乌鸦群欲飞不得、欲止不能、不知所措的瞬间。自从发现了风是济州岛的本质之后, 边时志的画面就给人以绷紧的紧张气氛, 成为对人生现实状况和真实存在的暗喻。

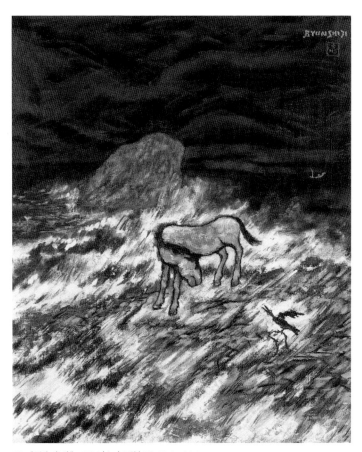

58.《马和乌鸦》, 1990年, 布面油画, 39.4×31.8cm

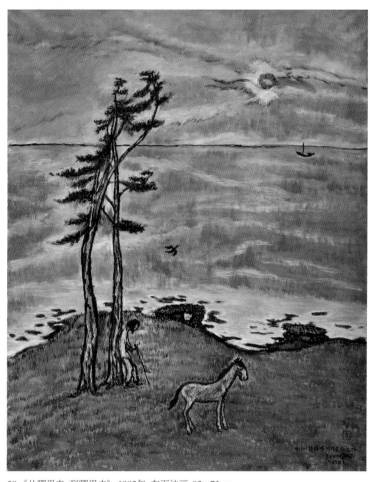

59.《从哪里来, 到哪里去》, 1982年, 布面油画, 92×73cm

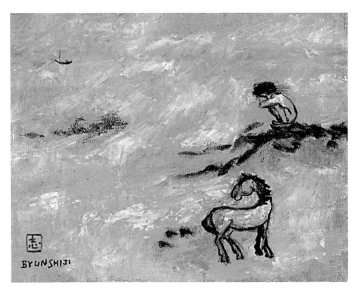

60.《漂走的船》, 1991年, 布面油画, 32×41cm

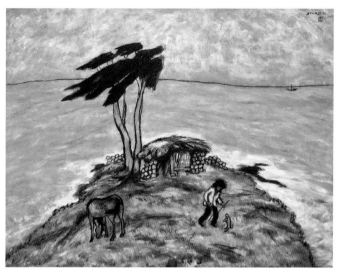

61.《济州岛的大海1》, 1991年, 布面油画, 80.3×116.8cm(上图)

62.《济州岛的大海2》, 1991年, 布面油画, 112.1×162.2cm(下图)

是边时志的伯母。奇堂先生在日本运营橡胶工厂，白手起家，积累了大量财富，但仍然非常节俭。听闻边时志要开办第一次个展的时候，奇堂先生曾主动希望为他提供资助，但边时志不愿给别人带来负担，没有去找他。待到奇堂先生听说边时志在济州岛定居后，1986年，他来到济州岛，与边时志共同商讨文化与纪念事业。

边时志提出建立美术馆的意见，奇堂先生欣然应允。由奇堂先生负责设计建筑，边时志负责搜集藏品。边时志四处联系画家朋友们搜集作品，为促进文化发展，大家认为美术馆应该由市政府运营。于开馆当日，边时志决定将美术馆赠与西归浦市，自己则被推举为终身的"名誉院长"。

奇堂美术馆成为韩国第一座市立美术馆，时至今日，馆藏已有700余幅画作。边时志本人直接负责美术馆的具体策划和总体规划，并决定美术馆的基本格局，美术馆二层成为他作品的常设展厅。一次，日本鹿沼集团会长之子亲临济州岛，希望在鹿沼集团的美术馆中建立寺内万治郎和边时志的常设展厅，请边时志捐赠50-100号（译者注：50号指116.8×80.3cm，100号指162.2×112.1cm）的大型作品20张。但边时志只将在光风会获最高奖的《戴贝雷帽的女人》及11幅描绘济

63. 1988年出版的《艺术与风土》封面

64. 位于济州特别自治道西归浦市南星中路153号15的奇堂美术馆

州风景的作品捐了出去。

1911年, 边时志从济州大学退休之后, 主要创作50-100号的大型作品, 作品中同时存在着静止和动态的画面。1970年定居济州岛之后, 他创造的油纸色调成为了其思想。迈入古稀之年(1995年)后, 他创立了"新脉会"和"以形展", 同时负责运营奇堂美术馆的工作室和西归浦的住所, 往返于两地, 专注于创作。

1995年, 为总结"济州岛时期"20余年的创作, 边时志的古稀纪念画册《暴风中的大海》出版, 从中可以看到边时志在济州岛定居后, 以岛上风光为媒介, 表现人的生活与历史的觉醒, 也可以看到他的艺术世界从复杂到单纯, 从写实主义到象征主义、从现象到本质的变化过程。泛黄的颜色和风不仅是单纯的风景画, 更是以象征人类存在的萧瑟人生和历史的无限生产为基础的, 也是现实生活在意识世界中的强烈制约。他的三位子女在《暴风中的大海》致辞里这样写道:

"……哲学和现实之间, 是将纯粹的艺术之魂不断燃烧、到达天地玄黄的作品世界。最初的天空在上方出现, 发出黑色的光, 地在下方出现, 发出黄色的光, 是混沌和充满神秘的状态。黑色的线, 泛黄的

94

背景，这单纯化的画面中，通过要走无路之径的疲惫弱小的人类形象，您想表达的是什么呢？

那是在社会与科学的发展中越来越萎缩、矮小的人类，好像是为了悲伤而来到这个世界，这不是与这个世界对抗的意志么？您把我们生活中经历的所有挫折和痛苦，不想与任何人分享的绝对孤独、想躲避的懦弱内心都挖掘表现出来，是为了让我们肯定自我，重新探索与世界对决的方式吧？" 32

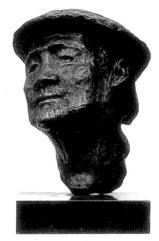

65. 自画像雕塑，1991年，青铜，21×21×31cm，奇堂美术馆

"暴风中的大海"系列作品一半都是50～100号的大型作品，大风裹挟着大海与礁石、树与人物的头发，这是艺术家内心彷徨绝望的深渊的形象化。另一方面，"济州岛的大海"系列则是风平浪静的，和缓的波浪中有着某种预示，与等待、相遇、死亡等形象相关。鸦群眩晕的飞翔给人以不祥的预感，像是在延续的生活中捕捉的片段。《盼望》不是画家对死亡的不安，而是对另一个世界的观望。

他在创作暴风系列作品之后，还创作了一批实验性的作品，即以极度节制和单纯化的构图完成的"墨画"。边时志在很早以前就开始抽空练习水墨淡彩，这一系列作品在最大程度上将主题单纯化，除了黄褐色调和黑色线条之外，通过极度限制的自然色的互补，将

66. 古稀展上与夫人李鹤淑, 1995年

自然浓缩, 运用了更极端化的方式创作而出。这一时期, 他的水墨作品意在抓住对象的瞬间, 用一次性敏捷和果断的运笔, 与省略法相融合, 体现出诗书画一体的文人画精神世界的特征。这是他获得自我节制的另一种表现, 是在有着土黄色背景和干枯墨线的济州岛时期已经预示的。他在一篇文章中写道:

"从自然科学角度看未完成的形态不能代表东洋画中的未完成。在对对象的正确描写中逐渐把不必要部分去除的过程, 才是与对象在观念上接近的方式。要从繁琐的细节中超脱出来, 大胆地表现对象的精髓。唐代的画论只关注主体笔势中气韵生动的妙处, 以一根竹子来表现全宇宙的神韵, 这才是极致的完成。

在这样的观念中, 东方和西方的艺术理念形成了极大的对比。西方古典艺术理念看重'再现', 东方则着重于'表现'。东西文化圈的理念不同, 长期以来在美术史中形成了各自独特的传统。'再现'是现象学意义上对事物的自然描写, 本身是为了反映理念而努力, 所以必然有着追求神明般超越者的意味。'表现'是将自然和宇宙作为对象, 是在画家作为主题的生活理念或主观情绪反应中映射出的个人形态。

96

无论是表现还是再现，都不能偏离个人对必然存在之神秘性的探索。因此，在创作理念中，艺术创作是直接与存在的神秘性所相关的。[33]

边时志叙述了油画的再现特征与东洋画的表现特征，这是自然和宇宙的表现的主体，即艺术家自我意识的表现。"从琐碎的细节中超脱，大胆表现表现对象的精髓，只集中于主体的笔势"，可以看出他运用了水墨画的特征。

边时志在济州岛之后的绘画脉络，主要可以概括为运用比土黄色调更为明显的符号和象征，以画面内在信息传达内心意志的多样表现技法的强化过程。根据新闻和杂志报道，他的作品引领了网络时代画廊的风潮，这也证明了他一直以来的创作方向和重点最后获得了普遍性和世界性的成果。大众媒体将他介绍为"与世界艺术家同台的首位韩国艺术家"[34]，这是网络画廊的成果，它瓦解了过去只存在于固定时空中的"画廊"概念，可以同时对各个流派和地区进行搜索。当代艺术可以被搜索，使得艺术脱离了地域性权威和一时的名声，得到重新评价。

新近进入世界画坛的边时志，其绘画的意义到底是网络空间中商业主义的一环，还是对非西方地区艺术产生的好奇心？他的作品分明否定了以上两者。近代艺术百年的历史被分为西方艺术和亚洲、非洲、南美洲为主的非西方艺术着两大块，从憧憬和模仿西方的美术史到最近发生的改变，这种变化是需要被瞩目的。韩国近代美术

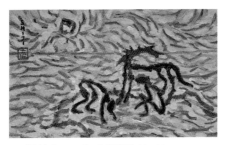

67.《海边2》, 1996年, 布面油画, 17×21cm

史是西方和传统的冲突史, 这不仅是艺术界, 也是文化界的共同问题。

粗疏地追随西方的现代主义、被权力所绑架的权威主义以及艺术偏见, 现在在世界共享的网络画廊中经受着验证。在接受和抵抗的分岔路上寻找自己的艺术身份是艰难的, 边时志经历的大阪－东京－首尔－济州岛这一巡礼与艺术探索的过程, 最能说明一切。他50余年的艺术生涯避开了画坛的中心位置, 一直孤独而清高, 因此才能找到土黄色暴风中的"自我"。

一旦我们开始考证韩国现代美术史的因果关系等脉络细节, 边时志从日本官方学院派的正统的艺术开始, 从最早"如果这幅作品得到认可的话, 大师之作可能会受到威胁"这样不吉的赞许出发, 到"光风会"最年少最高奖的记录, 最后又从网络画廊登上世界的舞台, 这些事实虽不能完全说明画家的天才和成绩, 但也显然应被纳入韩国现代美术史的记载之中。

边时志个子不高, 总是戴着贝雷帽, 拄着拐杖。他的面庞较为宽圆, 表情总是阳光的, 声音则如少年般讷讷不清。他走路的时候, 头上的帽子总以一定的角度向两边晃动, 不像他依靠着拐杖, 更像是拐杖依靠着他。从他不慢的步伐中, 能很奇怪地感觉到他的果断和

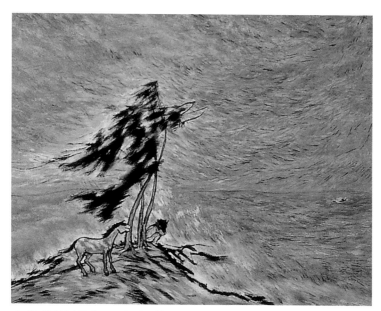

68.《暴风中的大海1》, 1990年, 布面油画, 80.3×116.8cm

"暴风中的大海" 系列作品是50-100号之间的大型作品。过去的静态和暖色调变为击打着礁石的激浪和旋风, 艺术家用激烈的笔触, 将内心关于存在那彷徨和绝望的深渊化为形象, 让原始的风在庄严的律动中席卷画面。

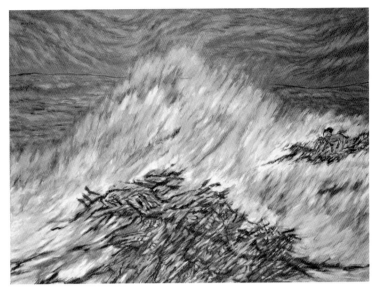

69.《暴风中的大海2》, 1993年, 布面油画, 112.1×162.2cm

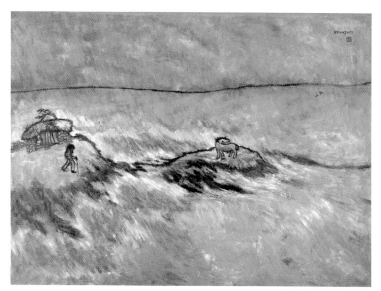

70.《暴风中的大海3》, 1992年, 布面油画, 91×116cm

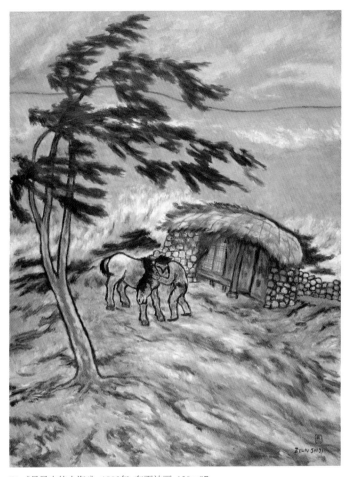

71.《暴风中的大海4》, 1993年, 布面油画, 130×97cm

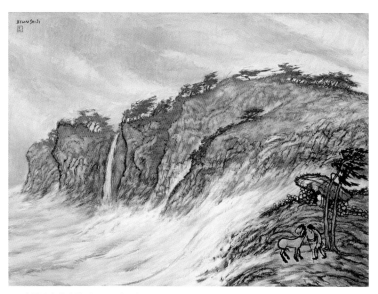

72.《暴风中的大海5》, 1993年, 布面油画, 91×116cm

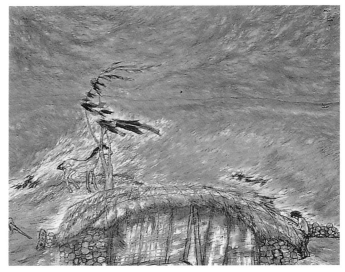

73.《暴风中的大海6》, 1993年, 布面油画, 91×116.8cm

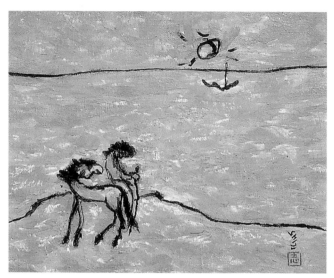

74.《追悼》, 1995年, 布面油画, 22×27cm

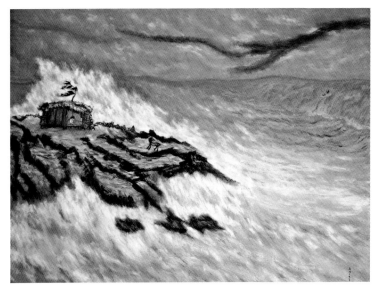

75.《汹涌的大海, 湿润的天空》, 1996年, 布面油画, 130×162cm

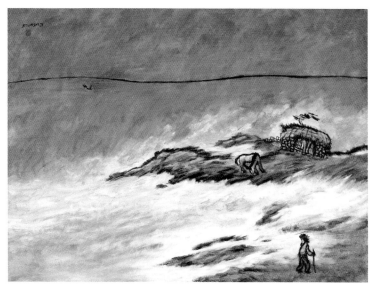

76.《暴风中的大海9》, 1990年, 布面油画, 91×116.8cm

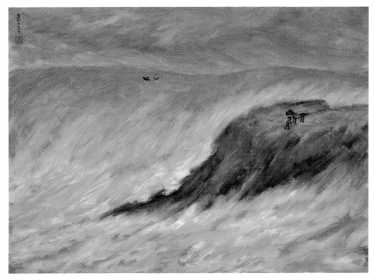

77.《摇晃的水平线》, 1997年, 布面油画, 61×72cm

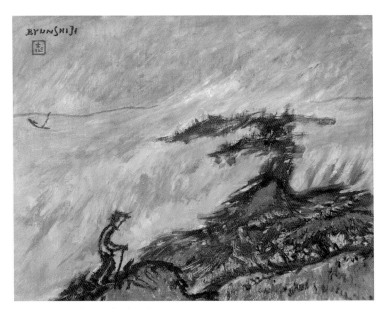

78.《暴风中的路》, 1995年, 布面油画, 60×72cm

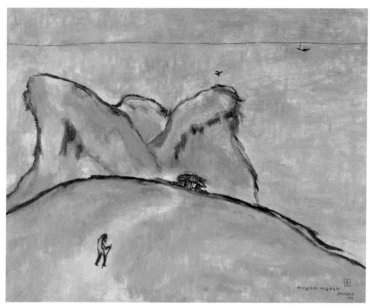

79.《从哪里来, 到哪里去》, 1992年, 布面油画, 72.7×90.9cm

这是一幅能够体现边时志主题和构图的典型性作品。挂着拐杖、佝偻着走在风景中的那个游子, 就像是边时志自己。山的中心、漂浮水上的船只、远处的草屋与远行的男子都在一条线上, 画家将他们都作为符号, 处理成远景。这不是单纯的风景, 而是自传似的风景。作为风景主体的画家将其孤独感扩展到了对存在的宇宙式怜悯。

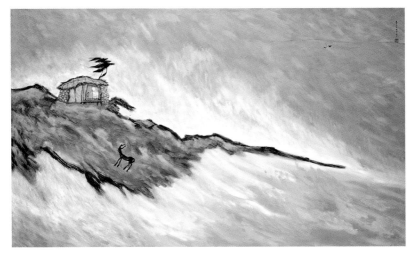

80.《台风》, 1993年, 布面油画, 197×333cm

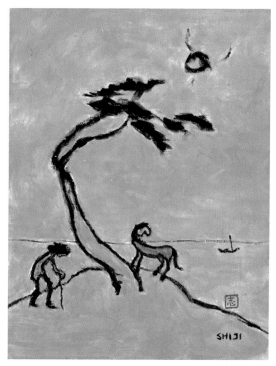

81.《向天生长的树》, 2003年, 布面油画, 41×32cm

节制。所以第一次见他的人都以为他的语声含糊是长期在日本生活的缘故，但我从一开始就断定，他本来就是一个天真无邪的人。他在别人面前总是有些害羞，电视里出现盘身的蟒蛇，他都会撇开头去，简直像个小孩。

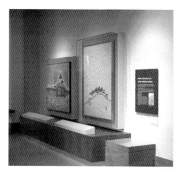

82. 在美国华盛顿国家艺术馆展出的边时志作品，2017年

但是过了一段时间，人们就会发现他笨拙的语言中蕴藏着超凡的逻辑，连一只蟒蛇都不能面对的孩童般的内心中，有着暴风和激浪。另一方面，他跛腿的步伐是坚持己见的步伐，其中有着对自己艺术世界挑战拒不让步的坚持。西归浦－大阪－东京－首尔－西归浦，在这条问道的巡礼之路上，他的土黄色思想也逐渐形成。

边时志的土黄色思想达到了一个顶峰，形成了他的世界观，并孕育了他至纯的造型美。据说，迎面而来的风能让人变得更有智慧。风是神话中为最古老的形态之一，暴风是构成英雄叙事诗故事脉络的一个要素，没有什么比风更能成为人们关心和恐惧的对象。故而，边时志画中的激浪和暴风是对我们生活的磨练和现存的考验。

边时志对自然中人类存在的宇宙式怜悯，以及悟道之后的超脱，让他塑造的形象达到很高境界。他的绘画是艺术与风土、地域性与世界性、东方和西方交融的珍贵典例。

2013年6月，边时志在高丽大学安岩医院离世，享年87岁。他去世

时，西归浦工作室画布上的油画颜料还没有干。他一生举办了40余场个展，还在一直不停地探索和出发。济州－大阪－东京－首尔－济州，他的生命轨迹是一位不折不扣的艺术巡礼者的轨迹。在美国国家美术馆里，他作为唯一的东方艺术家常设展出的两幅作品近期也回到了故乡。他生前留下的油画、水墨和版画等1300余件作品将为正在建立的个人美术馆和纪念馆收藏。

注释

1. 边时志小时候的名字叫"时君"。但在日本称呼人名的时候后边要加"君"字，别的孩子取笑他为"时君君"，所以父亲坐船回故乡，把户口上的名字改成了"时志"。

2. 具本雄，"朝鲜画的特殊性"，《东亚日报》，1940.5.1-2。

3. "文展"以油画为主流，主要画风是白马会系的外光派画风和太平洋绘画系的写实主义画风。其中追求外光派画风的白马会在1911年解散后，第二年成立了光风会。

4. 李仁星是为"光风会"入围感到很自豪的画家。归国后有一次醉酒回家的路上，他正巧被检查，与警察发生了口角，他斥责警察竟然不认识在日本获得成功归国的画家，激怒了回到派出所的警察，又到他家将他枪杀，成为轰动一时的事件。

5. 《产业经济新闻》，1951.7.26。

6. 《读卖新闻》，1953.7.26。

7. 李健镛，"通过'济州岛风景'获得世界性"，《宇城边时志的人生和艺术》，艺脉画廊，1992。

8. 高熙赞，《对边时志济州岛风情画系列作品的研究》，檀国大学硕士论文，1994，p.8。

9. 高熙赞,《对边时志济州岛风情画系列作品的研究》, p.9。

10. 赵炳华, "第四次油画回顾展",《京乡新闻》, 1958.5.21。

11. 吴光洙,《韩国现代美术史》, 悦话堂, 1995, pp.150-151。

12. 边时志, "有梦的人生是美丽的",《人生和梦》, 1998.11, p.106。

13. 吴光洙, "本月的展览",《新东亚》, 1977.4; 吴光洙, "边时志的艺术",《宇城边时志绘画50年》, 宇石, 1992, p.148。

14. 高熙赞, "对边时志济州岛风情画系列作品的研究", p.10。

15. 边时志, "风土之美",《新东亚》, 1976.2。

16. 金荣三, "遇见济州岛是命运",《朝鲜月刊》, 1995.7。

17.《朝鲜月刊》, 1995.7。

18. 元东石, "济州岛和边时志的艺术",《宇城边时志画集》, 1986, pp.163-164。

19. 宋尚一, "原始体验中的巡礼",《边时志济州岛风情画集》, Bob-daekang, 1991。

20. 李健镛, "通过'济州岛风景画'获得世界性", p.116。

21.《东亚日报》, 1985.12.20。

22. 吴光洙, "边时志的近作—激浪构图",《宇城边时志的人生和艺术》, p.114。

23. 高大卿, "绘画成了宿命的济州岛",《济民日报》, 1995.6.17。

24. Renato Civello, La Corea all' Astrolabio, *Secolo d' Italia*, 1981.10.21。

25.《济民日报》, 1993.9.1。

26. 边时志,《风土之美》。

27. 李龟烈, "回归济州岛的独特艺术",《宇城边时志画集》, p.167。

28.《济民日报》, 1995.1.1。

29. 李秀翼, "黑色抒情—边时志的济州岛画风情画集",《现代诗》, 1990.2。

30. 高熙赞,《对边时志济州岛风画系列作品的研究》。

31. 边时志,"有梦想的人生是美丽的", p.107。

32. "序言—迎古稀记念画集出版",《暴风中的大海》, 1995。

33. 边时志,"再现与表现",《艺术与风土》, 悦话堂, 1988, p.32。

34.《济民日报》(1997.6.4)和专业美术杂志月刊《艺术韩国》(1998.12)介绍边时志为在数字画廊时代"与世界艺术家同台的首位韩国艺术家"。

艺术与风土

我的美学格言

边时志

关于线·色·形的艺术家笔记

1

美必然会根据人、地域和时代而有所不同，并且呈现出相反甚至矛盾的多重差异。但是撇开所有的差异，在面对美的根源时，我们首先可以将其分为两类：在森罗万象中发现的美和创造出来的美。

发现或者说寻觅到的美和创作即制造的美之间有什么不同呢？人们不会说在森罗万象的大自然中无目的地存在着美。一处风景、一棵无名的花草并非因其作为风景、花草而美丽，而是因其线条、颜色和形态的组合而美丽。绘画、雕塑、音乐和文学中描绘的美也是如此。事物的美并非根据美的种类，而往往是根据美的意义来区分的。在让悲伤的样子更悲伤，让凄婉的笑容更凄婉的雕塑作品，或是描写明朗又富有魅力的人物的小说中，我们能发现独特的个性之美。从某种意义上讲，观赏者和制造者共同参与到了美之中，对美的创造和发现从根本上说其实是同一种行为。

2

经历了所有时代的美，是被感性和直观捕捉到的精神价值。所以，美不是习得的，而是感受到的。对美的任何详细解说，顶多作为美的条件，但不能成为美本身。如今，我们与其说感受美本身，更多是对其解说和故事感兴趣。如果没有感动是达不到美的本质的，越是解说、说明、分析、评价，离美的本质就越远。美不是认知的对象，而是感受的对象。

3

画家创作的自然包括风景和静物，当然也有人物和动物。对自然的写生不是单纯照搬色彩和形态的视觉属性，而是为了达到描写对象的本质意义，或是希望达到美。对形态美和自然意义的同时关照，与认知和观看有关。蒙娜丽莎的手很有魅力，这是因为我们"知道"这是美丽妇人的手。

如果了解一个对象的很多相关知识，直接面对它时就会产生许多联想。所以，很多时候，从知识中获得的兴趣成了补充。关于蒙娜丽莎的"微笑"，有两个说法。其一是在画她的时候，达芬奇总是做着逗她笑的姿势；其二，是在创作的过程中，达芬奇邀请了音乐家来为她来演奏，让她开心。看画的人带着这样的信息去欣赏作品，可能获得比看画本身更多的趣味。另一方面，石质建筑看起来有着无限的重量，是因为我们知道这是石头做的。那么坚硬、冰凉的大理石

做成的裸体像又在怎样的认知下被感觉成柔软的肉体了呢?这是因为线的方向和表面宽度等视觉特质的作用。

石质建筑的重量不能靠观看和触摸来测量,眼睛看到的终究还是视觉性的。但就算知道石头的重量,我们的估量比起石质建筑的实际重量还是要轻很多。我们经常以这样的经验为根源,来想象庞大建筑的重量。

4

观看鲁本斯、戈雅或是雷诺阿的作品,我们常常陷入其形状和色彩所隐含的柔软中。树木或者岩石、金属等事物宛若掌上明珠或花叶一样温柔、柔软,但不是看得见摸得着的准确感觉。为什么这样"被描绘"的树木或大地、岩石都给人以比实物更温和的触感和柔软的感觉呢?美的感受或者感受到的美才是连接实物和艺术的基本感觉吧。

5

一个审美对象不只是作为一个视觉对象而存在。花或桌子是由颜色和形态所构成的,另一方面,它们是也是由草和树木构成的。从审美对象中感受的视觉意义会与从经验中得到的意义互相结合。将一只真实的水果看得很美丽的人,是不追求它的香气和味道的,他只是以色彩和形态作为评价美观与否的标准。

审美意识移动到形色之外的时候，我们已经脱离了单纯观看事物的态度。水果从审美对象转为食欲对象时，我们不是用视觉而是用味觉来思考。在视觉对象上加入味觉冲突的瞬间，水果所包含的特殊味觉含义开始发挥作用，这意味着角度开始转移到由过往经验积累而成的味觉记忆。看见一个水果时，想吃它的欲望让我们脱离了形色之美，意识到其他的意义。

6

弗拉·安杰利可的《十字架上的耶稣》不是从单纯的艺术立场，而是从宗教立场创作的作品，因此别具意义。艺术是以唤起感情经验为目的的价值描绘，这时的价值不仅是单纯称之为美的事物，还包含伦理、宗教、爱国、道德等因素。

神迹可以看作是自然现象，也是视觉的对象。能够看到这些的画家，从立场上来讲，虽然看到了神迹或是自然景观，但不会像信徒一样相信看不见的神。绘画的世界不是因为相信而构成的世界，而是因为观看所以能够被观看的世界。在理解绘画中神迹的时候，人们可以根据圣经上的信息来理解绘画的前后内容，这样做，也可能获得某种宗教的经验。

在绘画中可以创作的只能是可画的、即视觉的形象，但是偶尔有宗教经验的人称"尽管绘画的本质是由色和形构成，但观者也是人，所以不会单纯将其理解为肉眼看到的形象。"这就是根据作品包

涵的信息和知识，在宗教角度上将它作为了膜拜和信仰的对象。东西方的宗教绘画不仅有观赏的作用，更多是为了教化或是提高信仰的目的而创作。

在绘画上，添加道德、宗教、社会等理念的意识是很自然的，但是它们都不能侵犯艺术的独特领域，和艺术也不是从属关系，而是相互依存、相互补充、对等的存在关系。对于信徒，神是为了信仰而存在，对于艺术家而言，神则是为了被观看而存在。

7

观察实物或倾听声音等感官体验，可以为创作提供动力和源泉。绘画不是单纯的手指运动，而是以创作的意志和想将对象形象化的美的意识为前提的行为。

在我们面前的一处风景看上去却各自不同的原因，不是风景不同，而是看风景的人不同。有时候一处风景被能够被一个人发现，但别人却看不见，是因为他用自己的形态和颜色将其创作在了画布上。现实存在的自然和画布上的自然当然是不同的。这是艺术家对风景和事物、人类和世界赋予的艺术和理念的阐释，是他生活的一种方式。

夏尔·巴托曾说，艺术是为了人类而被创造的，它的第一目的是提供快乐。自然中只存在非常单纯、单调的快感，所以艺术家要根据不同情况适当地在其中添加快乐和精神，来创造新的艺术秩序。这时

艺术家所做的努力, 是寻找出自然中最美的部分, 将其更加突出, 让它更完美、自然地呈现。艺术是模仿自然, 但不是复制自然。

艺术模仿自然, 但要选择事物和对象。这里的选择不是罗列对象, 而是画家对美的意识的表达方式。不是"有"而是"应该有的", 不是"特别的对象"而是"平凡、一般的对象"—画家所选择的不是存在, 而是必要的存在, 不是特殊, 而是在普遍、永恒中存在的美的本质。模仿不是抄袭, 而是创造性的精神。

8

"艺术"一词起源于希腊文的"techne", 从广义上讲是一种技术, 但是仅仅用技术制造的话, 不能称为艺术。就像燕子造窝是技术, 但不是艺术。

既然如此, 怎么区分纯粹意义上的造物和艺术呢? 希腊人认为艺术与技术的区别, 在于艺术来自人的特殊力量, 是脱离了实用性的使用价值, 独立完成、具有精神价值的创作能力。

特别是到了今天, 将形成了美的作品、绘画、雕塑、音乐、诗等人类创作活动, 或是创作活动的结果称为艺术。这时创作的意义各不相同, 在自然中是自发的, 在技术或知识中是概念性的, 在艺术中是直观的。这样的艺术创作, 其根源来自于想象力、游戏冲动、模仿冲动、表达冲动等心理、情感的作用。

另一方面, 艺术根据艺术家的创作欲望而分为绘画、雕塑、诗、音

乐等门类，存在的样式也分为空间、时间，还可根据媒体的不同来分类。随着艺术媒介的多样化，这样的趋势到了现代越来越扩大。技术越来越发达，与古代不同，现代的艺术和技术形成了和谐的关系。最终，艺术的物质形式或是对象条件等都将被人类改变，并与人类一同演化。

9

艺术被认为是人类有意识地表现自我的精神活动，或是表现从所见对象中获得情绪和感受的精神活动，还有人认为它是对人类生活的独特阐释方式。但这些对艺术的理解中有个问题，即自我表现不一定都是艺术。如果自我表现即情感表现，或是个性的发挥成为艺术创作的主要目的和意义的话，夫妻吵架也能成为艺术。夫妻吵架时，激动的一方拿起盘子就扔，这时盘子破碎的方式因人而异。激动时扔出的盘子是自我情感的外在表现，也显示出了个性，难道不是一种自我表现么？从这样的意义来看，波洛克能够称之为艺术家，但是，不也是因为这种创作局限而导致他自杀了么？

行动绘画是根据自己的感情变化用笔自由地来自我表达，在这点上，夫妻吵架和波洛克有相似之处。这种表达不拘于任何形式，思想和形式的束缚越少，表达自我的自由和份量就越大。

10

希腊雕塑、陶瓷上的绘画是线条和色彩非常鲜明的造型艺术，可以看出将理想化的完整理念idea尽可能在物质世界再现的努力的痕迹。这样作为再现的模仿，成为希腊时期之后西方艺术长期的美学原理。

但是，柏拉图认为，诗人和画家在神启状态下才能创作，这样反而让真理与人的精神远离了，因为真理是人类在理性状态时才能够接近的。诗歌中的抒情要素（神启的状态）模糊了人类的理性，妨碍了人类接近真理。此外，诗人作为模仿者，是不了解模仿对象的存在个体。上帝创造了理念（真实），木匠模仿理念制作了椅子，画家却是模仿椅子创作作品，所以作品只是追随理念的影子的存在。

这种对诗人和画家的放逐论，在柏拉图的学生亚里士多德那里得到了批判和修正，模仿的理念被积极地继承和发展。随着时代的变化，模仿的价值变成了再现和被再现对象的"再现的真实"，这也是写实主义的中心观点。从这个角度来讲，在摄影术普及的现代社会，如果还要创作扬·维米尔那类准确无比的、威尼斯风景画式的作品，还有意义吗？

今天的艺术在对以往再现论的不断反省和探索、脱离和实验中，不得不创造出属于自己的新理念。

11

从自然科学角度看未完成的形态不能代表东洋画中的未完成。在对对象的正确描写中逐渐把不必要部分去除的过程, 才是与对象在观念上接近的方式。要从繁琐的细节中超脱出来, 大胆地表现对象的精髓。唐代的画论只关注主体笔势中气韵生动的妙处, 以一根竹子来表现全宇宙的神韵, 这才是极致的完成。

在这样的观念中, 东方和西方的艺术理念形成了极大的对比。西方古典艺术理念看重"再现", 东方则着重于"表现"。东西文化圈的理念不同, 长期以来在美术史中形成了各自独特的传统。"再现"是现象学意义上对事物的自然描写, 本身是为了反映理念而努力, 所以必然有着追求神明般超越者的意味。"表现"是将自然和宇宙作为对象, 是在画家作为主体的生活理念或主观情绪反应中映射出的个人形态。

无论是表现还是再现, 都不能偏离个人对必然存在之神秘性的探索。因此, 在创作理念中, 艺术创作是直接与存在的神秘性相关的吧。

12

绘画艺术的基础是造型。无论抽象还是具象, 只有形态和色彩的统一协调才能够提供给我们美的快感。根据不同的艺术形式和技法门类, 带给我们多样的情感和审美的慰藉。从创作者的立场出发, 艺

术是为了接近事物更本质的核心形态和形象而努力的产物，是为了达到追求，将艺术家的心性和修养融合的结果。

绘画艺术中，除了形态和色彩之外应该没有其它能被感性意识到的要素了。形态和色彩如果达到和谐均衡的话，我们会在其中得到快感，这可以用肉体和精神的均衡来比喻，画家创作出色彩和形态的统一和谐，会令人有如神助般开心。

艺术试图创造出"让人开心的方式"。

13

阿贝罗斯提到过艺术中的双重模仿作用。画家用手和精神表现形态，另一方面，还存在着只在精神上进行的一种模仿。任何人都有本能的模仿倾向，但是用手来实际创作的人却不多。绘画作品描绘成黑白，但是我能感受到实际是黑白，还是在用黑白类比黄头发和肉色皮肤。这时，站在作品前的观者，需要在精神上进行模仿活动，模仿是需要发挥想象力的创造精神。

14

在古希腊时期首度完成了对艺术的理论反省和自我实现。那时候，以光为比喻，认为真理像太阳一样美丽，这成为人类生活的理念。光本身是美的，还能照亮事物的具体轮廓。希腊人的基本思考中如此尊重准确的形式和现象，预示着他们的艺术思想。

15

《泉》是安格尔的代表作之一。肩上扛着水坛的年轻女人,有着理想均衡的身体、洁白透明的肌肤和甜蜜稚嫩的表情,突出了她的清纯。

如果德拉克洛瓦是用色彩达到美的话,安格尔则是以形态来达到美的极致。安格尔对形态的基本精神有以下叙述:"根据现实,不得不找出美的秘密。古典不是被创造出来的,而是我们以前就知道的。"

他又说:"观察模特时,要注意他们的大小关系,才有画面大的形态。线条和形态越单纯,越有美的力量;越是分割形象,美越是随之弱化。为什么人们不能抓住大的形态呢,原因很简单:他们以三个小的形态来代替一个大的形态。"

安格尔还主张在稳定的构图中捕捉动态并且将其个性化。在其代表作《大宫女》中,为了强调躺着的裸体形态的节奏美,他有意使用了变形法。

德加在少年时深深崇拜的《大浴女》,是背朝观众的一件女裸体作品,这个形态能够代表安格尔的美学标准。这幅作品进入卢浮宫之后,仍然因其形态的单纯性而引起了很多人的疑问。像是德拉克洛瓦对色彩的分割成为印象派的先驱,安格尔也已经预示了今天的抽象主义,

"你要学习线条,才会成为优秀的画家。"

安格尔给青年德加这样的忠告。安格尔的绘画精神首先在德加那里得到继承，后来又对印象派产生了影响。

16

雷诺阿看到德加的《盆浴》、《梳头发的女人们》等作品后，从中感受到单纯而有力的表达，他说"这像是帕台农神庙的一个片段"，并为之惊喜。雷诺阿虽然没有系统地谈论创作技术上的问题，但曾对人说过："我想为年轻人创立一个这样的研究所。一层是以模特写生为基础课的教室，二层开始没有模特，而且越是高级班越是没有形象参照。高级班的学生想看模特的话，需要到基础班来。我想，如果这样的话，从这里毕业的学生都能成为优秀的画家。"

这样的练习方式其实是德加亲身实践过的。很多时候他不是直接画下模特，而是观察很久以后，在脑海中记住再画。他对素描的态度是："素描不是形态，而是观察形态的方式。"

17

关于形态问题，雷诺阿也将安格尔当作典范。在意大利的旅行中，他对赞助者之一的一位妇人这样说过："……我在那不勒斯的美术馆学到了很多。庞贝艺术家的作品在很多方面都非常有趣。我相信不掌握安格尔所说的大局是不行的，还需要古代艺术家的真诚。以后我要用大的色阶valeur去创作，不能局限于对细节的描绘。"

印象派画家特别重视对色彩和光的观察, 所以自然地忽略了形态和线条。雷诺阿在1881年的意大利旅行中认识到古典形态的重要性, 回到法国后又见到了安格尔。到1880年代中期, 雷诺阿的作品很明显呈现出安格尔的影响, 以简洁端庄的形态为主, 这是雷诺阿的安格尔风格时期。他在印象派之前的研究主要是以希腊雕塑为原型, 通过集中的描绘来寻找美。正因如此, 他对细节有着执着的倾向。安格尔所说"抓住大的形态"是说要抓住感情和生命力, 这必然导致形态的简单化, 德加和雷诺阿遵循了他的方法。

18

塞尚才是对形态理解最彻底的人。他从对自然的反复观察中得出原理, 将自然中所有的物体都看作圆柱、圆锥、圆球体等。所以他说:"如果现在就学会将形象简单处理的方法的话, 很容易达到你想要的效果。"这是他写给好友伯纳德信中的一段, 以此为契机, 预示了立体派的出现, 是非常有名的事情。塞尚这样的想法可以结合安格尔的"抓住大的形态"。造型转化为绘画史的中心问题, 是非常大胆的绘画现代化的历程。

对于素描, 塞尚曾说:"纯粹的素描不过也是一种抽象。只要事物有颜色, 素描和色彩是不能区分的。"相比线条, 他到最后也是以体积感为主, 重视色调。所以他甚至说"轮廓离我越来越远了。"这说明他试图把自然简化成圆柱和圆球。而且他的苹果、花瓶、风景、人

物等都是对象, 比起各自形态和色彩的描绘, 他试图将它们内在的共同属性, 即立体性和稳定性, 以绘画的方式抽象化。他超越了球形和方形的不同, 形而上地追求能够与任何物体产生共性的立体性抽象。他利用平涂时留下的笔触, 保留了正方形色面和与它相邻的其它色面之间明显的变化状态, 利用这样的平涂方式和独特描绘, 排除以往的渐变技巧, 将其变得简明、抽象。

立体派就这样形成了。对塞尚来讲,"形态的简单化"意味着物体在成为物体之前, 就已经是一个抽象体了。

19

高更的立场正好和塞尚相反, 凭借线条来表现形状。他认为:"不能太过直白地描绘自然, 艺术是抽象的。研究自然并对其注入生命, 慎重地创作, 这是唯一能够出神入化的方式。"在给和他有着相反立场的综合主义Synthétisme 画家埃米尔·舒芬尼克尔的信中, 他写道:"形态和色彩是没有先后的。"他的根本理念, 是将原始艺术作为理想:"真理是纯粹观念的艺术或是原始艺术, 只有它才是超越所有的、博识的艺术。我们感知到的事物直接与大脑产生连接, 重复的刺激产生重复的感知, 无论什么样的教育都不能被破坏这一组织。在这里我想判定一下真实和虚伪的线。线能够到达无限, 然而同时, 弧线体现了造物的局限。"

高更还对线条和形态的象征性做了如下评述:"正三角形是最稳

定和最完整的三角形, 钝角三角形更加优美。我们称向右的线为进行的线, 向左的线是后退的线。左手是打人的手, 右手是防御的手。长脖子很优美, 但在肩膀上的脖子则有邪恶之意。"

像是塞尚的形态观与立体派自然产生了联系一样, 高更这些关于线条的思想在他去世后没多久, 就被野兽派的马蒂斯所继承。

20

以毕加索为代表的勃拉克等立体派画家将塞尚的理论进一步发展, 主张彻底地分解形态。但是将形态极度分解之后, 它本身就不再具有意义, 以什么样的方式重新建构形态反而成了一个新的问题。

立体派画家关于形态本身没有令人瞩目的发言, 但是, 像欧赞凡Amédée Ozenfant 等艺术家讨论过去美学的形态时, 是以对具体物的表现为出发点, 格莱茨Albert Léon Gleizes 主张绘画是为平面赋予生命的艺术, 丹尼斯说: "一幅作品在它是马或裸体之前, 就是已经是一个涂满有秩序的色彩组合的平面了。" 画家博纳尔Pierre Bonnard 说: "画面tableau 是互相连接构成对象的连续斑点。" 这样的说法在1910年就预示了蒙德里安以及李·克拉斯纳等人的抽象主义的出现。

21

马蒂斯关于形态曾有如下表述: "我知道, 画女人体时, 我应该尽可能地表现其优雅和魅力, 但是我也知道, 还需要除此之外的一些

东西, 以描绘身体本质的线条来概括身体的意义。"

马蒂斯这种对于线条的想法分明是受到了高更的影响, 比起高更的象征性, 他更突出写实主义的面貌。他还说:"表现事物有两种方法, 一种是直接描绘的方法, 另一种是艺术描绘的方法。埃及雕塑看起来是僵硬和静止的, 但是我们能够从中感受到柔软和生动。"

高更也有类似的说法, 即一定要表现"冷静中的生动形态", 马蒂斯则用另一种方式说:"形态构成了事物的外表, 让事物模糊或变形。在每个瞬间中追求更为真实和本质的特质是可能的, 艺术家通过捕获这一特质, 赋予现实连续性的阐释。"这说明了动中的静与变化中的永恒。

22

德拉克洛瓦说过:"模特不像在你们的视觉想象中那样生动, 自然是非常强烈的, 所以当你们拿起画笔来描绘它的时候, 你们的构想已经破碎了, 寻求完整作品的努力便成为了泡影。"正如老子所言:"道可道, 非常道。"

23

在现代画家中, 德拉克洛瓦为色彩奉献了他的一生。他不仅是19世纪最著名的色彩大师, 在历史中的位置业已奠定, 还是现代绘画伟大的先驱者。无论对自然和事物、自己和他人的作品, 他都能以犀

利的眼光去观察, 他的态度既是艺术的, 又是科学的。他不仅能够吸取经验和教训, 还进行详细的记录和分析, 他的笔记数量非常之多, 在今天成为重要的资料。1852年, 在他54岁的日记中写道: "灰色是一切绘画的敌人。"这句话后来成为被印象派画家广泛引用的著名命题, 其原因在于:

"基本上, 绘画描绘的都是侧光, 所以画面不如实际上那么鲜明。为了对抗这个问题, 需要将色调的明度提高。从正面来的光线如果是真实的, 那么其它的光线就不是真实的。鲁本斯和提香知道这个问题, 所以有意夸张色调。委罗内塞太过追求真实, 结果有时反而造成画面的灰色。"

德拉克洛瓦作为色彩大师, 本能地关注鲁本斯, 做了很多关于他的笔记, 不忘记将其特点比较观察, 强调"色彩的色和光的色彩是同时融合的"之重要性, 警惕如果光线太强的话, 画面就失去了中间色。德拉克洛瓦的笔记中还有很多对古典绘画特点的比较, 因为当时颜料的种类不多, 所以他也写了很多关于透明技法的笔记, 对自然的观察也很精密, 比起科学家谢弗雷尔M.E.Chevreul 在1927年发表的《色彩的调和与对比原理在美术中的运用》, 他对色彩的知识是非常前卫的。

近代绘画是从印象派开始的, 这当然也是对德拉克洛瓦色彩观的再确认, 并以将其大胆地应用到实践中为出发点。但印象派画家不是直接学习德拉克洛瓦, 被称为印象派之父的马奈也是不亚于德拉

克洛瓦的色彩画家。印象派只追求绝对的现象, 所以他们对丰富多变的自然风光感兴趣是很自然的事情。因为, 尽管是同一个地点, 但根据外光的不同, 也时时刻刻都在变化, 给人多样的印象。这成为印象派实现他们主张的机会, 所以他们始终创作风景画。马奈将自己正确的观察根据实际的色调去表现, 其作品阐明了现代绘画的方向。

马奈活跃的时期, 正值关于色彩和形态发生理论争执的时期。对色彩和素描哪个更重要的问题, 德加说:"我是以线条创作的色彩画家。"他在形态上追随安格尔、在色彩上尊重德拉克洛瓦。让德拉克洛瓦惊讶和羡慕的德加色粉画中的色彩, 是将色粉放在太阳下照射, 尽可能将色彩做旧。当雷诺阿问:"你怎么能够画出这么美丽的颜色?"他回答说:"我使用了沉着的色彩。"

德加和毕沙罗是印象派的前辈, 甚至是先驱。考虑到马奈和他周围的青年画家团体在最初都只是属于个性之争, 实际能称为印象派画家的人应该是莫奈。莫奈是开创印象派时代的代表人物, 这时已经是德拉克洛瓦去世好多年之后的1890年代, 这一时期, 莫奈创作的"干草垛"系列达到了他艺术的巅峰。

"……有一天我在草原上感受到了强烈的夏日光线, 看见了美丽发光的树林。我想把我看到的景象搬到画布上, 但是没过多久, 太阳落山, 风景也变了。我在画布上尽可能快地画出光和影子的重要部分, 第二天, 我还在同一个地点更细致地观察, 继续写生。一个夏天

不能满足我, 伴随着冬天的到来, 光线让森林及周围地带显示出比夏天还要强烈的色调, 这可以说是快到极致的抒情, 迷雾朦朦的树林让人感觉到难以言喻的神秘色调。那年结束时, 森林已经不是一幅作品, 而是一系列的巨作。"

莫奈在这组作品中对色彩进行了最高度的分析, 表现了出自然的丰富和力量。他努力将色彩效果接近自然本真的色调, 作出了根据原色的使用来分割色调等尽可能提高纯度的研究。

24

将莫奈、毕沙罗、塞尚等人的色彩研究进行更深一步科学性发展的是修拉, 他在印象派中广泛运用的根据笔触来进行色调分割的基础上, 按照科学化的合理分割, 创立了新印象派。包括西斯莱和西涅克等人都被称为新印象派。他们不是把色彩在调色盘上混合, 而是用小色点的罗列组合来达到混色的视觉效果, 进一步成功地提高色彩纯度。

但是他们这样的技术也被德拉克洛瓦预料到了, 还在部分作品中实践出来。"绿色和紫色应该交叉, 不应该在调色板上混合。"他这样写道, 根据他的方式, 混合会让色彩浑浊和失去光泽。之后, 修拉和新印象派画家根据自然科学的立场, 将太阳光线的三棱镜原理导入作品中, 甚至宣称: "自然中不存在黑色和白色"。他们清除了画面中的白色和黑色, 寻求光学的知识, 但是这些知识形成了对光的特

定观念和固化, 开始无视物体的固有色彩, 所以在寻找光的本质上可谓失败了, 反而倾向于图案风格的作品。

新印象派在外观上要与自然对抗, 因此脱离了写实精神, 是观念化、主观的配色游戏, 最后并没有得到很多人的支持。

另一方面, 这种外光派的手法在彩色印刷术的发展中有效地达到了目的, 而且, 在天然色的摄影技术中, 他们的理论被有效地运用, 取得了巨大的成果。

25

图卢兹·劳特累克和德加着迷于卡巴莱夜总会的风貌和芭蕾舞演员的身影等特殊主题, 在创作中展示出各自的独特性。夏凡纳借助印象主义的形式, 但又包含隐喻和象征手法, 神秘主义画家雷东则有意强调观念性。比起反对新印象派, 高更更关注人性化的思考: "把色彩转向主观"。高更和塞吕西耶一起旅行时, 看见塞吕西耶想把颜料混合在一起写生, 马上阻拦道: "你看那棵树是什么颜色的?如果是绿色, 就涂上你调色板里最漂亮的绿色。然后是影子, 影子反而是青色吧, 所以不要犹豫, 涂上青色。"

高更这样的指点, 告诉塞吕西耶光和影在色彩中的作用并没有什么不同。换句话说, 他将光和影子都看成是色彩的观点, 和德拉克洛瓦所言"灰色是一切绘画的敌人"是一样的, 能够看出对后者精神的继承和发展。

26

从马奈或德加等前期印象派画家，到塞尚、雷诺阿、卢梭、梵高、高更等后期印象派画家，相比素描，色彩成为了中心问题。到了梵高那里，已经将色调理解为色彩的意义。后期印象派更强调抽象性和形而上因素。如果说前期印象派是以具体形象为对象，将印象中的日常生活当成绘画阐释的对象，那么后期印象派则是根据模特得到印象，但不依靠模特的形态和色彩去描写，而是任意地将形态和色彩抽象化。梵高描绘在太阳下热风中站立的树木时，不再谨守对象固有的形态和色彩，树木的固有色和叶子的走势被无视，像表示风的方向一样的线条集合在一起，黑色的树木像在旋转，太阳像燃烧一样发光，他忽视固有的自然状态或是颜色，以强烈的色彩和漩涡般的线条综合来进行表现。

但是这种印象派的抽象不同于象征主义和抽象主义中的观念，还是面对实际的事物和风景来创作的。所以，后期印象派画家摆脱了旧的绘画方式，开始试验20世纪的各种绘画样式，在技术层面可以说是无技巧的，这种无技巧的效果成为了打开20世纪绘画之门的决定性契机。

27

梵高将高更的色彩理论以独特的方式自我化，他说："绘画中的色彩就像人生中的狂热，很难保持。"道出了运用色彩的不易。像这

样的忠告，在他给弟弟提奥和朋友伯纳德的信中也可以看到。习惯北欧阴郁昏暗天空的梵高看见法国饱含色彩的明朗风景时，非常感动，他说："我想直接使用在画材店买到的黑色和白色。我们不能否认黑色和白色都是色彩，跟绿色或红色一样是很刺激的颜色。"

梵高给伯纳德的信中写到："他们（伦勃朗或者以前的人们）主要是以色调来创作，但我们是以色彩来创作。"梵高称色调是过去的形式，与其不同的是色彩。梵高说的色彩当然是色块，在这里突出了对色彩的近代思考方式。

28

勃拉克是塞尚的继承者之一，特别是在表现球体的方式上。如果是单纯的立方体，可以用面的构成甚至是线条来表现，但对球体则不能这样做，因为如果用线条描绘球体，就会变成一个圆盘。所以勃拉克将球体分为两半，再将它们重新组合，想出了只用线表现球体的方法。比方说，人物的头部、坛子、水果等都有着球体的基本形状，他用这样的方法追求三维效果。

这样的作品要用理性观看。对于绘画是什么这一问题，毕加索有以下回答："画家不是模仿自然或是描写自然，不从自然转移到绘画是不行的。"

如此来看，自然本身不能成为绘画，只有增加艺术家的阐释才能成为作品。

德拉克洛瓦也没有根据自然原貌来构图。不加修饰的自然不是美的，只有它们被组合之后才是美的，被观察者主观化、理想化、想象化和形象化之后，成为并非简单由色彩和线条构成的世界。

29

构成是绘画中最重要的问题，将构成单纯化，不仅是为了让对象看起来更美，也能让对象更易于理解，是对意义的单纯化。高更的综合主义态度即是这样的，他的构成比任何人都更深地继承了古典的方式，而且根据自己的独特立场将其体系化。塞尚的构成方式则是将自然归纳为球体和圆锥、圆柱体等形式，根据透视法，这样可以将每个物体的前后左右都集中在中心点上，为了表现空间，用水平线和垂直线的交叉点增加深度，用红色和黄色着重体现比自然更为深邃的空间；因此，为了够在光的波动中感受到空气，他认为运用青色是非常重要的。塞尚这样的想法在他的《沐浴者》中有着明显体现。

塞尚对物体的关心引出了对稳定性概念的追求。晚年，他画了很多沐浴的人，比起肉体的均衡，他将三角构成的人物组合作为研究重点。

30

在现代艺术的走向中不重要的问题开始成为当代艺术中的重点，

否定主流形式和价值的新话题以"前卫艺术"之名登场。当代艺术在基本特质上比过去的艺术更具反省和怀疑的态度，一言以蔽之，即非个性主义，甚至居于艺术与非艺术之间。欧洲和美国的抽象表现主义、1960年的行动绘画或是波普艺术等都在此这范畴之内。

因为当代艺术的方向非常多样，所以不能用一句话来概括。比如，行为艺术完全脱离了绘画和雕塑等形式，不是怎么去画的造型问题，而是何为绘画行为、绘画对人类有何等意义的根本问题。这样的行为艺术不是要脱离绘画和雕塑去探索新的形式，而是强调以行为对艺术根本性问题的反思意义。

第二次世界大战以后，艺术根植于以关心全人类为问题的欲望，是形式化和细分化的艺术样式在新的反思和探索下的产物。但是，作为当代艺术先驱的杜尚和斯维特斯，两人的立场和态度略有不同。杜尚尽可能表现漠不关心的态度，斯维特斯则为取消艺术和非艺术的区别而努力。

今天的当代艺术中依然呈现出这两种思想，同时，当代艺术的根基中流淌着的是反造型主义或反美学主义的血液。所以美术馆将作品搬到了室外，形成了户外的展览空间；并且，作品不是根据材料构成，而是根据任意排列来创作也成为趋势。艺术家并非要保留作品，而是要将作品解体。

31

过去的艺术是要表现艺术家个性内面的信念世界, 并将其视觉化。当代艺术否定了这种个性主义, 不再去构成, 而是凭借偶然。行动绘画认为, 要通过行动来脱离理性, 依靠偶然性才能更靠近人类整体。比起画布, 艺术家与日常物品建立了关系。绘画利用颜料和画布, 雕塑利用大理石、青铜或铁等材料的一般概念在二战以后被肢解, 各种各样的日常用品、现成品、废品, 还有水、空气、火、土等一起被动员起来。

认为个性能够支配世界的时代已经过去, 人们认识到个性只不过是世界的一部分。这种非个性主义趋势在动态艺术kinetic art 中也表现出来。亚历山大·考尔德从1960年开始正式创作前卫的作品, 放弃了以个性形式对作品的支配。非个性主义的极端表现是尚·丁格利将机械废物组合的作品, 这种机械组合和运转是与艺术家本人无关的、非个性的、远离的。另一方面, 像欧普艺术optical art 这种根据眼睛运动让作品呈现出不同面貌的绘画方式, 也被称为环境艺术environment art, 其中的非个性主义在于, 画家与其说是表现的主体, 不过是能让表现形成的某种媒介性存在。

32

当代的绘画和雕塑艺术中出现了许多带有对过去艺术反省特征的新样式, 但是我们不得不思考如何区分艺术与非艺术的问题。达

达主义将日用品和现成品替代了绘画和雕塑, 缩小了作品与现实生活的距离, 也像是行动绘画一样, 接近于日常行为。但这与其说是艺术在日常生活中的消解, 只不过是将日常生活以新的视角观察而已。

艺术和非艺术的模糊性, 是对艺术作为艺术被过分特殊化、形式化的反省。问题不是要改进艺术, 而是要将艺术作为人类生活的全部问题。所以我们不能说当代艺术是乐观的游戏, 因为在这样的问题意识中, 不是体现了纠缠着我们生活的痛苦和虚无么?

33

当代艺术的特点突出体现于二战后登场的抽象表现主义中, 包括抽象绘画法tachisme、抒情抽象abstraction lyrique、非定型绘画informel、行动绘画等。这些形式在都在抽象的谱系中, 但它们和20世纪初的几何抽象有所不同, 为了区分, 称几何抽象为冷抽象、称抽象表现主义为热抽象。

欧洲的让·弗特里埃、让·杜布菲等是抽象表现主义的代表人物。对于他们而言, 材质与过去有着完全不同的意义。他们将颜料厚厚地涂抹在画布上, 通过刮除或是挖补来创作。弗特里埃将石膏和石灰厚厚地抹在画布上, 杜布菲将沙子和玻璃片混在颜料中创作。他们更强调材料的物质性, 绘画不是单纯的习惯性技术, 而是对行为的强调, 将材料与行为紧密联系在一起, 这样的倾向被米歇尔·大卫称

为"非定型艺术", 它不是抽象艺术的新发展, 而是"另一种艺术"。以跃动笔触和粗糙材料构成的非具象绘画, 在1950年代风靡欧洲艺术界。到了1950年代后期, 行为和材料的原始关系被固化, 失去了新鲜感, 但这种脱离以往的绘画观念, 开启了1960年代新的绘画方式。

同时, 爱伦斯特、伊夫·唐吉等超现实主义艺术家逃亡到美国, 带去了影响, 开创了美国特有的艺术世界。波洛克是最具代表性的艺术家之一, 他用墨西哥壁画风格和原始艺术的因素, 将大幅画布放在地上, 尝试从周围滴下颜料来绘画, 他认为: "通过这样的方式, 我感到自己也成为了绘画的一部分。"这说明了画家超出了以往自我表现的观念。评论家劳森伯格说: "画幅并非体现现实或是将对象再现、构成、分解、表现的空间, 而像是行动的竞技场。"他指出这与以往的绘画作品不同, 所以称之为行动绘画。

美国抽象表现主义的特征, 首先是将画面变为平面空间, 这是没有焦点的空间, 不像欧洲绘画那样有中心点, 而是极度扩散的结构。如果说欧洲的绘画强调材质的话, 那么美国的绘画则强调平面。

到了1960年, 纽约现代美术馆举办了名为"集合艺术"的国际展览。"assemblage"(集合, 组装)这个词是杜布菲第一次使用的。这是一场名副其实地将现成品、废品、加工品还有其它物品收集而成的展览, 将绘画扩展到收集行为。反映出现代都市文明的活跃状态以

及大批量生产消费特性的新现实主义或是波普艺术也与此相关。这种从主观、流动的抽象艺术中脱离，尝试与环境结合的倾向与行为艺术的关联也是值得瞩目的。在杂物的作品加入观众的因素，立体鲜活的集合艺术，类似于行为艺术与环境的新结合。

34

"动态艺术"不仅仅指能够运动的作品，还包括光和运动为一体的光的艺术，或是作品本身不动，但会跟随观众的视线发生视觉变化的作品。丁格利的《向纽约致敬》(1960)，将钢琴、自行车、电风扇、复印机等废物组合，让它们奇妙地运动，最后展现出从喷火、发出噪音到报废的样子。

"光的艺术"是意大利艺术家封塔纳根据"今天的空间艺术是霓虹灯的光或是电视、建筑中观念的第四维"来定义的，他从人类、光和空间的相互关系中开创了新的艺术。1940年代末期，他已经利用霓虹灯或是荧光灯进行试验创作，从光的运动和空间的一体化中，塑造引起观众心理、生理反应的环境。

35

近来，美术馆和展览越来越多了，这对观众来说是很幸运的事情。与以前不同，无数的个展、群展、交流展、征集展被举办，各大学也增加了美术专业，能够让人们增加学习艺术的机会。在很多机构

和公共机构的支持下，形成了能够展示尖端科技的展览和艺术空间。

但是展览的增多和观展行为之间并非总是保持着和谐的关系，能够经常接触到作品固然是好事，但是过度频繁则会让人疏忽或是走马观花。因为参观的机会太容易获得，观众的态度也多少有些粗糙和习惯化的倾向。作品是艺术家充满激情和苦恼的精神产物，让人思考、琢磨，这才是观看的真正意义吧。

出版技术的发达、展览的增加，让我们能够更容易地观赏古今佳作，了解相关的理论。但是"知道"和"欣赏"是两回事，在理解作品前要感受作品，在意识到内容前要被作品感动。艺术作品的观赏以观赏者纯粹和不加偏见的心态为前提，知识和偏见会妨碍人们正确地认识作品，让人们只盯着获奖作、名作，或是在评论家的解说中去理解作品的意义，并不是一种以人为主体的了解作品的态度。美的感动不是间接的传达，而是直接通过绘画和雕塑技法自己去感受的。

偶尔会有人说能够理解库尔贝和塞尚的作品，却无法理解尼克鲁颂、蒙德里安等人的作品。人们尽管看到了画中的动物、山和苹果，依然要根据绘画的语言，即线条和形态、色彩，来获得喜悦或是感动，这也正是艺术家的意图。所以通过没有描绘具体的山或苹果的线条和色彩，也能感受到艺术家想表达的形象和形态。正如如果拒绝音和音的和谐组合，是不能构成音乐的，绘画也不能拒绝线、面、

色彩。所以, 不理解蒙德里安的作品, 是因为总想对其绘画以外的因素加以联想。

　　重要的不是画面中画了什么, 比起画了什么, 更重要的是怎样去保持绘画中的美。不要在作品中寻找意义, 而是应该想怎样能够赋予其意义。

生活在济州岛

1

每当以大海为主题进行创作的时候, 我的心中总是萦绕着很多思绪。在我面对画布的时候, 这些思绪形成一种接连不断的反复过程。创作的时候, 我内心出现的变化并非局限于构成或美的问题, 也并非对创造作品世界的艺术行为的满足感。我对济州岛的爱与想象力融合时, 任何人都能感受到我对故乡的爱和乡愁。我偶尔会自问, 故乡对于我意味着什么? 有时答案充满理解和肯定, 有时否定, 有时又无欲无求, 蕴含着种种的心理变化。同时, 我也试图将济州岛的过去和现在相比较。在这时, 我总是想, 济州岛就是济州岛, 济州岛的美只属于济州。在故乡面对画布的创作过程, 也是我发现美和确认自我存在的过程之一吧。

2

我想, 只要去过济州岛的人都会产生一种共同的感受, 首先, 这

里离太阳特别近，大海的波浪闪闪发光，给人留下亚热带风光的深刻印象，植物的色彩饱和且鲜明，涛声像是永远的生命跃动一样传入耳畔。在码头上看着海平线，一望无际的梦悠然而生。你会深刻地感受到，人类永远都不能战胜自然。那一瞬间，悲伤和孤独都以热情的笔触叠加起来，从画幅中生出无限的梦，幻灭，又生起。这是自我徘徊的真切模样，可能，我是在寻找着自然和自己的梦。

3

人越是老了，就越是活在记忆之中，一件件往事涌上心头，虽然都是小时候的模糊记忆，却成了我宝贵的回忆。草屋上的乌鸦如果鸣叫的话，就预示着客人要来或是有什么消息。祭祀结束后，往房顶上扔食物，乌鸦飞来吃的样子。在去书堂的路上跨过的小溪。经过茅草地的时候，因为想起传说的鬼怪故事而害怕。和小猪崽一起玩，进到猪圈给它们套上绳子，拉拽它们，因为猪崽被拽死了，着急之下忘记斥责我们的父母的样子。和父亲一起去姥爷家，回来的路上，骑着没有马鞍的矮种马，屁股磨破了，把猫的毛当药贴在屁股上的事情。现在想起来，这些都是没有受到现代文明影响、顺应自然、单纯生活的日子。看到现在这样成为观光地、人的脚步增多、被开发的故乡时，不舍中还有着对儿时的怀念，应该是因为之前的记忆吧。不是越来越现代化的都市，而是有着女性线条美的汉拿山、海边的黑礁石、能够抵挡强风的厚厚的芒草屋顶、吃草的矮种马等不能在别的

地方看见的农村朴实风情，它们永远是我心中的牵绊。

　　我在这个岛屿出生的时候，这里还是没受到现代文明影响的纯粹自然。换句话说，在拥有现代美的意识之前，我们生活在济州岛特有的美的意识中。

　　但是近来，济州岛越来越失去了固有的美丽，我很惋惜，但文化的发展不是出于谁的意愿，只有发展，岛民的生活才能提升，大家都在为此而努力。文化的发展本来就是要接受其它地区的文化，我也想过济州岛固有的风俗和美丽是否应该与现代之美结合。

　　我总是想回到那个白天在小溪里嬉戏玩耍，晚上听着姐姐给我讲古代的故事、不一会儿就睡着的，小时候的夏夜。

　　4

　　夏天是充满激情与平和两张面孔的创作季节。到了这时，西归浦一带的亚热带植物景观和正房瀑布飞溅时雄伟的水声和谐融合，非常美丽、庄严、凉爽，这不是人类触碰过的文化景观，而是大自然的原始景观，济州岛之美的本质正在于此。盛夏之时，来观看山和大海的游人增多，他们总会衷心地感谢大自然，但很多时候他们看的不是大自然的原貌，而是二次景观。从这个意义上讲，我很庆幸济州岛的自然到目前为止还没有被破坏。海边朴素的草屋代表着济州岛的风情，在阴凉的古树下，乘凉聊天的老人们看起来非常平和幸福。海平线提供给观者无限的想象，从远处传来的断续涛声让人体会到宽

阔而无限的生动感。具有抽象形态的暗礁，从多角度观察的话，像一个幻想，成为一个敏感的象征，它能让你感受到变化无常的神秘曲折，与真实的无言对话，让你忘记岁月的流逝与伤痛的回忆，也给人一种苦行般的印象。

5

济州岛的美是自然的美，自然之美是能够让人类联想到自身的。就如看到春夏秋冬会感受到很多变化一样，画面的表现也是多姿多样的。济州岛的魅力是纯粹的，是一种单纯、原始的乡愁。大海跃动的生命力是我创作的源泉，自然的鲜活才是我们无限和永恒的梦。我被允许在自然中默默地生活，从自然中获得感动、思考，并且进行造型创作。

6

我感受到，随着时间的流逝，我的周遭环境也一直在发生变化。每当这时，我总是独自去往记忆中儿时的故乡。过去和现在，我都在寻找没有被改造过的地方进行创作：粗线条的茅屋顶，在暴风和台风下要倾倒的海边草屋和几近坍塌的石墙、矮种马、石墙上的乌鸦都是我喜欢的素材，我认为它们是保存着往昔面貌的活历史。济州岛是有很多传说的地方，能让人感受到在别处不能领略到的新鲜的风土美。作为一种乡土艺术的特征，对济州岛固有乡土美的再现不

能在一个单纯的范围内界定。

7

人们对当代艺术的想法很多样，尽管表面多样，根基却相同，大抵由于人类本性如此。同时，民族、时代、气候的因素成为艺术的母体，形成精神文明的体温，这也是艺术的风土吧。

我国的国土百分之七十都由曲折的山地构成，气候温和，风景秀丽，还有五千年流传下来的传统，其中形成的艺术是优雅、精细、华丽的。清澈的蓝天不仅色彩鲜明，还蕴含着无限的神秘，在这片天空下面，大自然尽情释放着它的美。在这样的优美环境中顺应自然，与自然融合的生活，形成了我国艺术的特殊性。可以说在这样的环境中，形成了国民的本质和观察事物的特殊目光。

大自然的道路就是人类的道路，人类顺应自然的变化，自然也与人融合同化。特别是东方人的生活思想，比起对周围的人群，对自然怀有更大的兴趣。不仅如此，因为东方人对自然有很深的敬爱心，顺应自然且同化融合，所以在绘画中也是以表现自然主题为特点。

这样的表达方式也与西方不同。西方对自然的态度，更感兴趣的是将其征服和利用，是用力气来得到的。所以将西方的自然征服观念与东方相较，是有相当大差异的。东方艺术是从顺应自然出发，感受对自然的无限热爱，从充满无限感谢的心情中得到的产物。

这不是单纯又肤浅的人类的独断心情，而是宇宙原理中崇高精神

的表露。西方人经常有目的地教化自然，并体现在艺术中。东方画家以人为素材时，同时也会表现山水和花鸟，这就是东方艺术的特殊性，在创作源泉上与西方不同。

从这一点来看，我国的自然风光就是南画本身。南画中表现的自然环境都是东方的，却是在日本风土中找不到的韩国特有风土。南画传到了日本，但没有被日本本土化，这是因为日本的自然景观与南画中的自然景观相差甚远，最终却形成了以人物画"浮世绘"为代表的日本样式。此外，还有许多从我国传到日本的艺术形式，但由于风土不同，所以没能本土化，最终被日本自我样式化。韩国和日本同样作为东方国家，却因为风土环境的不同而带来了艺术上的不同。日本是一个高温多湿、海洋性气候、地震频发的国家，所以国民心中经常油然而生出对自然的不满足，由此在文艺创作中也与我国相异。我国有着雄伟、秀丽、仙境般神秘性的无限境界，但日本却主要是小规模和精致的美感。在这样的风土中形成了日本固有的民族精神，创造了他们特有的美的样式。

但是近几十年来，日本与西方越来越接近。风土不再是单纯原始的样貌，却形成了人造的思想。过去韩国和日本都是根据各自国家的风土来提炼固有的美，进行创作。但是现在无论东西方，人类都不再单纯依靠风土，反而是依靠科学的力量变化风土，现代绘画的趋势也追随着世界性的思潮。不仅如此，我们的生活状态和环境也在随时变化之中，因此也在失去我们的美和传统固有的美与纯度。在

首尔，单看我国固有的文化遗产五大古宫中的秘苑，就会发现因为周围环境的变化，建筑特别是亭子的简陋和渺小，道路上铺的沥青，就把自然本色的美模糊了。还有作为城市规划一环的高架桥，农村的草屋顶变成了琉璃瓦，高层建筑纷纷崛起。在其中我们或许能够发现新的现代美，但实际上我们自己在这样的环境变化及审美价值观的变迁中，是否能够达到接受和被融合同化的心理和精神变革，是需要考虑的问题。但是既然从现代人的合理思考出发，征服自然和应用自然是世界共同的趋势，那么也是不能被脱离和推翻的。

换句话来讲，现代是自然风土之美裹挟在激烈变化漩涡中的时代，对过去朴素纯粹的美的感受性也在逐渐消失。我们周围存在的自然美和历史遗产的造型美面临着丧失和被忘却的境地，破坏逐渐加速成为不可抵挡的力量。因为人类实实在在地感受到了机械文明的便利，不能驱走这诱惑，但受到其利益吸引的同时，人类也在丧失自我，在那魅力面前失去了自身真正的光芒。同时，如果都如此发展的话，世界上任何一个地方都不能轻易找到风土所带来的美。

这样的话，人类将完全丧失自我，哲学、情感也会成为过去。我们应该努力让固有的传统在现代感中重新崛起。祖先流传给我们的文化遗产不仅是固有的风土，即自然地理学上的风土，还有精神的风土，即人类根本的风土。所以在渗透我们民族精神的风土中，在时代的变化中，要树立起能够表现人类自身的现代艺术观，不断摸索和寻找新的出发点。

边时志年表

1926　出生于济州岛西归浦西烘洞，在边泰润和李四姬的五男四女中，排行老四。

1931　与父亲一起渡日。

1932　入大阪花园高等小学。

1942　被大阪美术学校油画系录取，同为韩国留学生的还有林湖、白荣洙、宋英玉、梁寅玉。这时期的作品有《农家》(1943)、《裸女》(1945)等。

1945　从大阪美术学校油画系毕业。到东京成为寺内万治郎门下的弟子。在实验剧场学习法语。

1947　在第33届"光风会展"中，作品《冬天的树(A，B)》入选；在日本文部省举办的"日展"中，作品《女人》入选。

1948　在第34届"光风会展"中获最高奖，作为23岁的获奖者在日本画坛也是史无前例，被NHK电视台在每周话题新闻中报道，获奖作品为《戴贝雷帽的女人》、《拿曼陀铃的女人》、《早春》、《秋日风景》等四幅。

1949　在东京银座的资生堂画廊举办第一次个展。

1950　成为"光风会展"评审委员。

1951 在资生堂画廊举办第二次个展，为"光风会展"评审委员，展出《四方形的肖像》，在"日展"中展出《老人像》。

1952 作为"光风会展"评审委员，展出《书和女人》，在"日展"中展出《女人》。

1953 在大阪阪急百货商店的画廊举办第三次个展，在"光风会展"中展出《灯盏和女人》。

1954 在"光风会展"中展出《K先生的肖像》。因病到温泉疗养。

1955 在"光风会展"中展出《建筑和道路》。

1956 在"光风会展"中展出《三位裸女》。

1957 11月15日永久归国。

1958 于和信画廊(和信百货商店)举办第四次个人油画回顾展，绘制了尹日善、申泰焕、李扬河、权重辉、边时敏、朴仁出、陆芝修等人的肖像画。

1959 举办第五次个展。

1960 担任徐罗伐艺术大学美术系主任，与首尔大东洋画系毕业的李鹤淑结婚。

1961 在"光风会展"中展出《夏日的风景》，长女廷垠出生。

1962 在"国际自由美展"中展出《家族图》，在"光风会展"中展出《首尔郊外》。

1963 长子廷勋出生。在"光风会展"中展出《女人像》。

1964 次女廷善出生，在"光风会展"中展出《家族图》。

1965 成为"新纪会"理事，展出《半岛池》、《爱莲亭》、《秘苑半岛池》。在"韩国美协展"中展出《秋天》。

1966 参加马来西亚美术邀请展。在"新纪会展"中展出《芙蓉亭》，出版著作《新美术》。

1967 在"新纪会展"中展出《秘苑半岛池》。在"光风会展"中展出《在德

寿宫望南山》。参加"韩国现代艺术家邀请展"。

1968 作为国际美术教育协会的韩国代表赴日。在"新纪会展"中展出《半岛池》。

1969 在"光风会展"中展出《秘苑尊德亭》。

1970 在"新纪会展"中展出《秋日风景》。在"光风会展"中展出《路》。

1971 举办第六次个展。参加朝鲜酒店开馆展,参展作品《农村风景》。在"光风会展"中展出《秋天的爱莲亭》。参加日本富士画廊"最高名作展"。

1972 参加日本富士画廊举办的"韩国现代美术界一流艺术家展"(参展艺术家包括李钟禹、金仁承、金淑镇、都相凤、朴得淳、金基昶、孙应星、朴荣善、张云祥)。

1973 在"光风会展"中展出《秋日风景》,在"新纪会展"中展出《古宫》,在"亚洲国际展"中展出《古宫风景》。

1974 任教于汉阳大学。参加大阪高丽美术画廊举办的"韩国巨匠名画展",参展艺术家还包括都相凤、金仁承、朴荣善、金基昶。参加"亚洲国际艺术展"。参加"光风会60周年展",展出《汉拿山》。东方美术协会创立,任代表。

1975 任教于济州大学师范学院美术教育系。参加大阪高丽美术画廊举办的"韩国巨匠绘画展",参展艺术家包括都相凤、金仁承、朴得淳、千七奉、吴承雨、金华镜、张利锡、金淑镇。担任济州美协顾问。参加"光风会展",展出《西归浦风景》。参加"东方美协10人展"。

1976 参加"济州岛展"、"光风会展",展出《秋天的岛》。

1977 参加"济州大学教师展"、"济州美协16人展"、"东方美协12人展"。

1978 举办第七次个展"边时志、李鹤淑伉俪展"。举办第八次个展。

1979 举办第九次个展。在"光风会展"展出《济州岛风景》。参加"济州美协展"。举办第十次个展。

1980　举办第十一次个展。参加"东方美协展",展出《乌鸦叫的时候》(100号)(高丽大学博物馆收藏)。参加"济州美协展"、"济州大学教师展"。举办第十二次个展。

1981　参加"东方美协展"。举办第十三、十四、十五次个展。参加罗马阿斯特罗拉贝奥画廊邀请展(暨第十六次个展)。参加金重业画廊开馆展。赴欧洲旅行。

1982　在"合竹扇展"中展出水墨画。出版欧洲旅行画册。担任"当代艺术大奖展"评委。举办第十七次个展,第十八次个展"水墨画邀请展"。参加"光风会展",展出《圣马克》。举办第十九次个展"釜山邀请展"。

1983　参加"光风会展",展出《伦敦风景》、《济州岛传》。举办第20次个展"水墨画邀请展"。

1984　参加国立现代美术馆邀请展,展出《梦想》(弘益大学博物馆收藏)。参加"新美术大展"。担任"当代艺术大奖展"评委。参加"韩日美术交流展"。举办第二十一次个展、第二十二次个展"水墨画邀请展"。参加"秋史金正喜谪居址复原事业筹资展",展出《等待》。

1985　举办第二十三次个展。参加"国立现代美术馆邀请展"、"韩日美术交流展"、"绘画14人展"。参加"光风会展",展出《望乡》。担任"当代美术大奖展"、"新美术大展"评委。

1986　传记《画家边时志》出版。在"光风会展"中展出《暴风》。《宇城边时志画集》出版,并举办纪念展暨第二十四次个展。获得济州岛文化奖(艺术类)。获得圆光大学名誉博士学位。举办第二十五次个展。

1987　在西归浦奇堂美术馆设立"边时志常设展厅"并担任馆长。参加"光风会展"、"国立现代美术馆邀请展"。担任"新美术大展"评委,第二届"全国教师美术大奖"评审长。

1988 《边时志济州岛风情画集（Ⅰ）》出版。参加"光风会展"，展出《台风》。举办第二十六次个展。参加"元老艺术家11人展"。专著《艺术与风土》、《边时志济州岛风情画集（Ⅱ）》出版。

1990 参加"光风会展"。举办第二十七次个展"边时志济州岛风情画邀请展"（白松画廊）。参加国立现代美术馆邀请展。

1991 参加"光风会展"，展出《梦想》。《边时志济州岛风情画集（Ⅲ）》出版。获得济州岛大学校长功劳奖牌，从济州岛大学人文学院美术系退休，被授予国民勋章、西归浦市功劳牌。举办第二十八次个展（退休纪念展）。参加"以形展"、蔚山Kim Injae画廊邀请展（暨第二十九次个展）。

1992 参加东京"TIAS国际展"、"光风会展"、"以形展"，举办第三十次个展。

1993 参加艺术殿堂开馆展、"光风会展"，举办瑞南美术馆邀请展（暨第三十一次个展）。参加"以形展"。新脉会创立。

1994 参加"新脉会创立展"、"光风会展"、"以形展"、首尔国际当代美术节，获西归浦市民奖。

1995 参加"新脉会展"、"光风会展"，举办边时志古稀纪念展（暨第三十二次个展）。

1996 担任"新脉会展"评审长。参加"韩国裸体艺术80年展"、"光风会展"、"新脉会展"、"以形展"。

1997 举办"济州岛艺术画廊邀请展"（暨第三十三次个展）。参加"光风会展"、"新脉会展"、"以形展"。

1998 参加"光风会展"、"新脉会展"、"以形展"。

1999 参加"近代绘画展"、"1999年韩国美术人类、自然、事物展"、"画画廊特别邀请展"（暨第三十四次个展）、"光风会展"、"新脉会展"、"以形展"。

2000	参加"移动的美术馆"展、"新脉会展"、"以形展"。举办第三十五次个展。
2003	参加"近代绘画展"(果川)。
2004	参加"心中的风景展"(高阳文化财团)。
2005	参加"特别策划展"(奇堂美术馆)。
2007	作品列入美国华盛顿国家艺术馆常设展,展出《乱舞》、《就这样走下去的路》。
2013	6月8日,于高丽大学安岩医院病逝,进行公葬。
2013	艺术时志财团建立(主席—边廷勋)。
2014	"边时志画家逝世一周年纪念展"(济州文化公园五百将军画廊)。
2016	位于济州岛西归浦市西烘洞的边时志纪念公园建立。被政府评为2016文化艺术发有功绩者,授予"三等文化勋章"。

徐宗泽

出生于全罗南道康津郡, 毕业于高丽大学国文系。曾任教于弘益大学、高丽大学, 教授当代文学、小说创作理论, 现任高丽大学名誉教授。著作有《矛盾的力量》、《圆舞》、《风景和时间》、《白痴的夏天》、《外出》等, 并编著《韩国近代小说和社会矛盾》、《韩国当代小说史论》等。

郑金玲

生于中国辽宁省抚顺市, 中国·鲁迅美术学院文化传播与管理系毕业, 韩国·弘益大学艺术学硕士, 弘益大学艺术学博士在读。曾策划《恭喜恭喜》韩中国际青年艺术家联展, 参与策划展览: 现代汽车《美妙回忆》, 2016年《阿里郎狂想曲》韩中艺术交流展等国际展览。目前活跃于韩中国际艺术交流领域。

边时志
风之画者

徐宗泽

译者 郑金玲 校译 杨雨瑶

初版第一次发行日 2017年12月10日
发行人 李起雄 发行处 悦话堂
京畿道 坡州市 广印社街25 坡州出版城
电话 82-031-955-7000 传真 82-031-955-7010
www.youlhwadang.co.kr yhdp@youlhwadang.co.kr
登陆号 第19-74号 登陆日期 1971年 7月 2日
编辑 李秀廷 封面設計 李秀廷 金柱花
印刷·裝訂 Sang Ji Sa Printing & Binding Co. Ltd

ISBN 978-89-301-0596-5

Published by Youlhwadang Publishers
Printed in Korea

A CIP catalogue record of the National Library of Korea for this book
is available at the homepage of CIP(http://seoji.nl.go.kr) and Korean
Library Information System Network(http://www.nl.go.kr/kolisnet).
(CIP2017029175).